高等职业教育规划教材

空乘形体训练与舞蹈

KONGCHENG XINGTI XUNLIAN
YU WUDAO

高遇美　于莉　编

化学工业出版社

·北京·

内容简介

《空乘形体训练与舞蹈》内容由育德篇、尚美篇、修技篇、成果篇构成，以塑造一个美的形体为开篇，分别对组织一节形体课、组织一节舞蹈课、编创一支集体舞等内容进行了系统的介绍，通过不同的任务学习，学生可对舞蹈与形体训练课程有一个全面了解，并能掌握及运用相关技能，提升其职业素养。本书图文并茂、通俗易懂，具有较强的实用性。通过对本书的学习，学生能在形体训练中更好地理解和认识舞蹈艺术，并能在课程学习过后自己组织完成舞蹈形体训练课的训练。为方便教学，本书配有电子课件。

本书既可作为高职高专、中等专业学校等相关院校空中乘务专业的教学用书，也可作为成人高等教育的同类专业教材，以及作为民航服务人员的参考书及企业培训用书。

图书在版编目（CIP）数据

空乘形体训练与舞蹈/高遇美，于莉编．—北京：化学工业出版社，2020.10（2023.10重印）
ISBN 978-7-122-37451-6

Ⅰ.①空⋯　Ⅱ.①高⋯②于⋯　Ⅲ.①民用航空-乘务人员-形体-训练②民用航空-乘务人员-舞蹈训练　Ⅳ.①J712.2②F560.9

中国版本图书馆CIP数据核字（2020）第134137号

责任编辑：旷英姿　王　可　　　　文字编辑：温月仙　陈小滔
责任校对：王素芹　　　　　　　　装帧设计：王晓宇

出版发行：化学工业出版社（北京市东城区青年湖南街13号　邮政编码100011）
印　　装：北京新华印刷有限公司
787mm×1092mm　1/16　印张8½　字数186千字　2023年10月北京第1版第3次印刷

购书咨询：010-64518888　　　　　　　　　　　售后服务：010-64518899
网　　址：http://www.cip.com.cn
凡购买本书，如有缺损质量问题，本社销售中心负责调换。

定　价：39.00元　　　　　　　　　　　　　　　　　　　　　版权所有　违者必究

前言

舞蹈作为教育的手段和内容，不仅可以培养学生对美的形体的认知，塑造健美的身体姿态，培养动作的协调性和节奏感，还可以抒发和表达情感，美化生活，培养学生良好的道德品质。

为贯彻执行教育部对高职高专"实用为主，够用为度"的教育方针，本书在教材内容编著中不仅注重知识的实用性，更关注空乘学生自身素养的提升。从空乘学生最迫切、最需要解决的形体问题出发，充分利用舞蹈的美育功能，帮助他们解决因形体原因产生的心理问题，打造形象佳、气质好，具有深厚文化内涵和工匠精神的民航乘务员形象。

本书是校企合作教材，以引领和服务专业学科发展为宗旨，结合我国民航服务业的发展趋势，在编写过程中，注重科学性、知识性、创新性和实用性相统一。教材编写在总结舞蹈专业教育实践研究成果基础上，广泛征询舞蹈业内专家的意见与建议，旨在帮助学生通过形体训练与舞蹈提升形象气质，提高职业素养，成为具有综合素质与能力的高水平空乘人才。本书内容充分体现空中乘务专业人才培养目标，以"立德树人"为指导思想，融入思政元素，注重"育德"与"修技"的有机结合，让学生在舞蹈与形体训练中发现美、感受美、享受美和创造美。全书立足于理论指导和能力培养，使课堂教学与实际操作互为补充，为即将步入职业生涯的学生打下扎实的基础。

本书内容结构、编写原则的制订和全书统稿工作由辽宁轻工职业学院航空服务系具有多年教学经验的教师完成，为了符合行业习惯用法，便于专业人士阅读理解，部分专业术语保留了法文原文。感谢合作企业专家对教材内容进行审核，同时也感谢航空服务学院学生刘思琪、许馨月、王雨晴、乔驿、贺馨瑶、李诗琪、魏玉君、邴海凤、张子涵、王彦辉、礼天官协助教材的照片拍摄工作以及安京琪等优秀毕业生提供的职业形象照片。在本书的编写过程中，得到了化学工业出版社的大力支持，在此表示衷心感谢。

由于编写时间仓促，资源有限，教材中疏漏和不足之处在所难免，谨恳请各位专家和业内外同行提出宝贵意见并不吝赐教。

<div style="text-align:right">

编　者

2020年6月

</div>

目录

Ⅰ 育德篇：塑造一个美的形体	001

任务一	了解形体训练	002
	一、形体训练对空乘的重要性	002
	二、形体训练的相关内容	004
任务二	塑造优雅体态	010
	一、形体美的标准	010
	二、形体训练的准备	017
	三、身体准备	019
任务三	身体姿态矫正	020
	一、脊柱姿态矫正	020
	二、腿与足部姿态矫正	033
课后练		039

Ⅱ 尚美篇：组织一节形体课	041

任务一	芭蕾地面训练	042
	一、基础训练	042

	二、地面组合	054
任务二	芭蕾扶把训练	061
	一、芭蕾基本概念	061
	二、把杆组合	066
任务三	芭蕾中间训练	072
	一、手臂动作	072
	二、辅助和连接动作	073
	三、跳跃练习	075
	四、行礼	079
课后练		080

Ⅲ 修技篇：组织一节舞蹈课　　081

任务一	认识舞蹈类型	082
	一、中国民族民间舞蹈	082
	二、芭蕾舞	089
任务二	基本动作训练	094
	一、蒙古族舞蹈基本动作	094
	二、藏族舞蹈基本动作	098

任务三　组合动作展示　　　　　　　　　101
　　　　　一、蒙古族舞蹈组合　　　　　　　101
　　　　　二、藏族舞蹈组合　　　　　　　　108
　课后练　　　　　　　　　　　　　　　　　110

Ⅳ　成果篇：编创一支集体舞　　　　　111

　　任务一　编舞动作练习　　　　　　　　　112
　　　　　一、舞蹈语言　　　　　　　　　　112
　　　　　二、舞句和舞段　　　　　　　　　114
　　任务二　舞台调度练习　　　　　　　　　116
　　　　　一、基本原理　　　　　　　　　　117
　　　　　二、舞台画面　　　　　　　　　　117
　　任务三　音乐编舞练习　　　　　　　　　119
　　　　　一、音乐与舞蹈的关系　　　　　　120
　　　　　二、编舞作品展示　　　　　　　　120
　课后练　　　　　　　　　　　　　　　　　128

参考文献　　　　　　　　　　　　　　129

Ⅰ 育德篇：塑造一个美的形体

"人要是学会了跳舞，连走路都美观和文雅些。"科学系统的舞蹈与形体训练可以从内到外对人进行全面的美感教育，是培养内在精神和外在形体和谐统一的完美人格的最佳途径（图1-1）。

——【苏】米哈伊尔·伊万诺维奇·加里宁

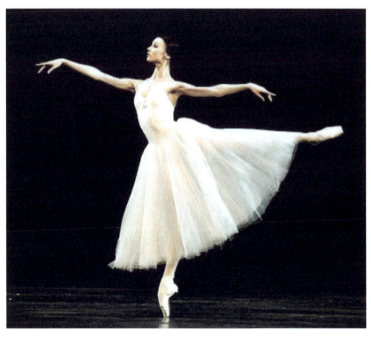

图1-1　舞蹈形象

空乘形体训练与舞蹈

任务一
了解形体训练

案例

"又失败了",空乘二年级的小玲感到很沮丧,在刚结束的中国南方航空集团有限公司乘务员面试选拔中,已经大学二年级的她再一次止步于初试,"为什么我已经化了精致的妆容、穿了符合职业特征的职业装,却总感觉自己少了一点自信,缺了一些气质?形体训练能帮助我实现气质的蜕变,让我面试成功么?"

一、形体训练对空乘的重要性

航空公司是面向广大旅客的服务型、开放性交通运输窗口,民航乘务员的个人形象直接代表着中国民航和航空公司的形象。仪表端庄、举止优雅、态度亲切、待人真诚、手脚麻利、聪慧灵敏和沉着干练等,是空乘人员职业形象的最高标准,也是当今乘客对空乘人员共有的心理期待。很多学习空乘专业的学生(图1-2)大都有过和小玲一样的面试经历,参加过很多场面试,有的在初试被淘汰,有的在终审被淘汰。因此,想成为真正的航空乘务员,必须做好充分准备才有可能在众多竞争者中脱颖而出。

以中国南方航空为例,乘务(安全)员面试流程分为七个环节,初试—复试—英语口试—试装—体检—笔试—终审。初试形象气质环节是10人一组进入面试现场,每个面试者做一个简单的自我介绍(身高、体重、特长、爱好、英语等级水平),然后走出考场,等待下一次面试通知,没有收到再次面试通知的人被淘汰。如何在众多竞争者中脱颖而出?如何在面试中通过层层考核实现自己的梦想?形体训练对乘务员从面试开始的选拔到走向工作岗位,能提供哪些有意义的帮助呢?

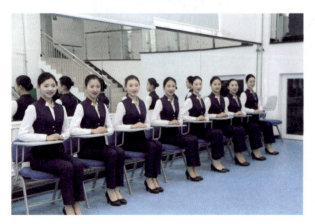

图1-2 空乘专业学生

1. 通过科学的形体训练，帮你打造最优美的身姿

乘务员职业形象的表现首先在于形体美。在形体训练中（图1-3），可以通过各种手臂的摆动、身体的呼吸、腰腿的柔韧性组合、把杆组合等训练内容塑造挺拔的姿态，改善身体的不良体态，确保形体协调、优美、有气质；并且，通过教室中间方位的舞姿组合、舞步组合训练身体的敏捷性、柔韧性、协调性等各方面素质，塑造出乘务员美的形体、好的形象，让你在众多竞争者中脱颖而出。

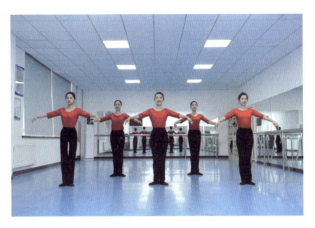

图1-3 专业形体训练

2. 增强身体健康，养成锻炼的习惯

乘务员的工作环境是飞机狭小的空间，出于职业的需要必须长时间地经受飞机上的颠簸，只有具备良好的身体素质，才能在工作中更好地为广大旅客服务。现在很多女孩子因为不吃早餐、熬夜、节食减肥等不良生活习惯造成了低血糖、贫血等"亚健康"的身体状态，无缘乘务员工作。

形体训练具有强度低、持续时间长的特点，长时间练习，有助于向脑部供氧，提高大脑的思维能力。在训练过程中，结合个人实际情况，通过单一动作、成套动作或者规范性的形体或舞蹈动作，确保身体的韧带、关节、肌群、内脏器官等处于合理的运动负荷下，对优化心血管功能，改善体重，减少脂肪，增强身体协调性、柔韧性（图1-4）等有很好的效果，能有效改善因工作节奏紧张、生活不规律、睡眠不足等原因造成的代谢紊乱，打造一个健康的身体。

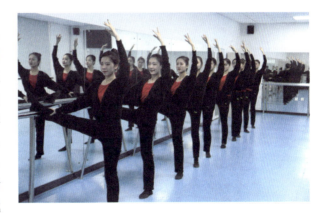

图1-4 柔韧性训练

3. 锻炼坚强的意志，提升职业素养

提起空姐，一般人认为空姐大多是端庄美丽、优雅大方的，但其实空乘服务工作很繁琐，工作流程也相对复杂，对不同机型和飞行服务知识，要实时掌握，在高强度的服务工作之下，还要经常接受各种考核，压力很大，尤其是飞行远距离的航线或者是航班长时间延误时，非常辛苦，这些都是对乘务员意志力的考验。

这种挑战在形体训练课上也会出现。尤其对于从来没有接触过形体训练的同学来说，

在训练的初期总会遇到各种阻碍和不便，如柔韧性差、协调性差、动作不到位等。这个时候更要克服困难，咬紧牙关坚持下去，长期反复地锻炼，就会产生由量变到质变的飞跃。

生活中需要勇气，勇气的根源是意志力。乘务员要具备顽强的意志力，才能有勇气从容应对可能发生的事情，甚至要有为事业献身的思想准备。2018年5月14日，四川航空3U8633航班在执行重庆至拉萨飞行任务中，驾驶舱右座前风挡玻璃破裂脱落，机组实施紧急下降。当座舱释压发生时，乘务组立即执行了释压处置程序，指导旅客使用氧气面罩，并训练有素地喊出："请大家相信我们，相信我们有信心、有能力带领大家安全落地。"

从故障突发到飞机安全着陆，全体机组克服高空低压、低温、低氧和高噪声的恶劣环境影响，以及仪表盘脱落等突发情况，科学完成了险情判断、应急响应、旅客安抚等险情处置。因此，川航3U8633航班机组被授予"中国民航英雄机组"（图1-5）称号。

图1-5　中国民航英雄机组

面对紧急状况，机长和机组人员以高度的使命感和顽强的意志力，在旅客面前塑造了坚强和高大的光辉形象，他们的英雄形象和大无畏的精神，塑造了空乘人员最美的形象和气质，永远值得我们学习！

二、形体训练的相关内容

1. 了解形体

（1）形体的构成　形体即身体的形态，由体格、体型和姿态三个方面构成。

① 体格　包括人的高度、体重、围度、宽度和长度等，其中身高、体重和三围（胸围、腰围和臀围）是人体形态变化最重要的指标，通常人们都非常关注自身在这些指标方面的变化。

② 体型　是指身体各部分的比例，如上下身长的比例、肩宽与身高的比例、三围之间的比例等，体型是否美，主要取决于身体各部分之间的均衡和整体是否协调。

③ 姿态　是指人在坐、立、行、走等基本活动时的姿势（图1-6）。姿态的正确和优美，不仅能体现人的整体美，也是展现个人风度和魅力的窗口。

图1-6　形体与姿态

在鉴别和评价形体美时，切忌将体格、体型和姿态三大要素

孤立起来看待，必须全面分析，综合考量。在塑造自身美的过程中，要根据自己的自然条件，从整体美的角度出发，有效控制体重，同时进行形体训练，方能实现美化形体的愿望和目标。

（2）体型的分类　体型是对人体形状的总体描述和评定。体型主要由遗传决定，不过，人体对环境的适应和人行为的后天影响也会使体型发生一定范围内的变化。

① 谢尔登人体体型分类法　美国心理学家谢尔登（W. H. Sheldon）制定的人体分类法曾使用体型这个名词。谢尔登人体体型分类法（图1-7）按照人体结构的三种极端类型，将人类划分为三种，即内胚层体型（endomorph），中胚层体型（mesomorph），外胚层体型（ectomorph）。

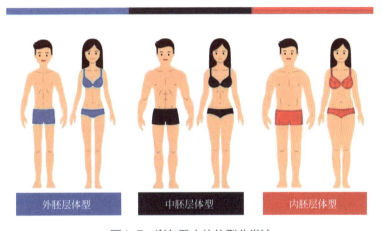

图1-7　谢尔登人体体型分类法

a. 内胚层体型　也称圆胖型（图1-8），是由内胚层发育成的组织占优势的一种身体建造类型，全身各部较软而圆，消化器官肥大，脂肪沉积丰富，故躯干和大腿特大，而上肢和小腿特细。表现特点是肌肉多，脂肪多，肩宽臀宽，四肢短粗骨骼较宽大。即使吃很少也容易变胖。

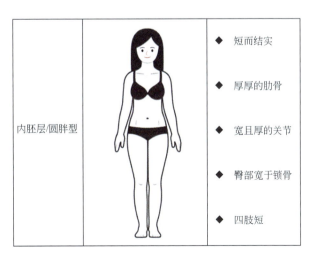

图1-8　内胚层体型

b. 中胚层体型　也称肌肉型（图1-9），是由中胚层发育成的组织占优势的一种身体建造类型。其肌肉、骨骼及结缔组织发育良好，体格健壮、结实，有粗壮的外表。表现特点是较宽的锁骨和较窄的臀部，脂肪极少，肌肉发达，减脂增肌都相对容易。

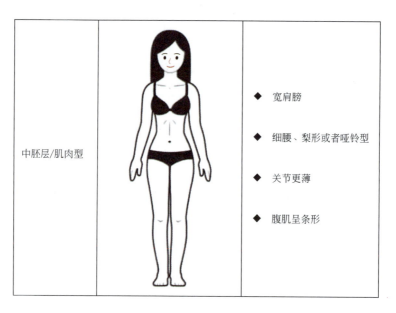

图1-9　中胚层体型

c. 外胚层体型　也称瘦长型（图1-10），是由外胚层发育成的组织占优势的一种身体建造类型。其体形细长，显得瘦弱，肌肉组织和皮下组织不发达。表现特点是肌肉少，脂肪少，四肢瘦长，即使营养充分，体重也难增加。

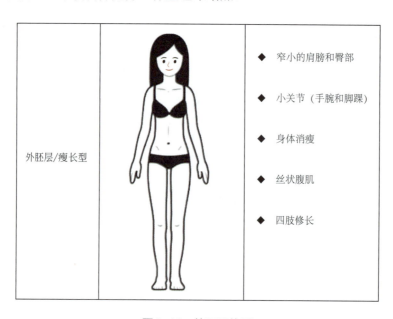

图1-10　外胚层体型

② 体型结构的评定　可以定义为决定一个人形态结构的三个主要因子的数量关系，这套因子分别是内胚层体型、中胚层体型和外胚层体型。每个人体型的评定都包含这三个体型因子的得分，它们之间的关系构成了体型的总评价。

（3）身体体重　身体体重是由身体脂肪（体脂）和去脂体重（瘦体重）组成，体脂质量占身体总质量的比例为体脂含量，脂肪过多就造成超重，影响体型，身体比例就不美。瘦体重中，除肌肉组织外，其余组织器官的质量变化性很小，而且占最大比例的是肌肉，因此瘦体重的变化可以反映肌肉质量的变化。

① 身体成分的测算方法　身体成分的测算有利于将体重控制在合理的范围内，并使体脂重与去体脂重的比例适宜。

体重指数（BMI）等于体重（千克）除以身高（米）的平方。该指数反映了体重与身高之间的比例关系，体重指数与体脂百分比成正比关系，体重指数值越大，则说明体脂百分比越大，反之亦然。

② 成人体重的评价方法　BMI保持在22左右为理想体重；BMI小于15为严重偏瘦；BMI大于18.5，小于25为标准体重；BMI大于25，小于30为超重；BMI大于30为肥胖（图1-11）。

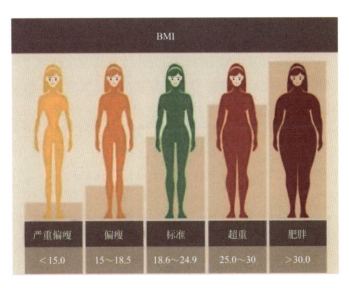

图1-11　BMI指数标准

以小玲为例，小玲身高170厘米，体重是60千克，则她的BMI＝60/1.7×1.7=20.76，处于正常范围以内。

③ 身体过重　身体过重可分为两种情况：一种情况是体内瘦体重过重，而体脂量并不过多，这种"过重"是肌肉发达；而另一种情况"过胖"，是体脂过量。判断肥胖应考虑瘦体重和脂肪两个方面。我国青年人，男子体脂百分含量为10%～15%，女子体脂百分含量为20%～25%。

（4）标准体重测算方法　以下是我国成年人标准体重计算方法，需要说明的是，以下计算标准体重的方法没有考虑身体成分。

男性：标准体重（千克）=［身高（厘米）–100］×0.9
女性：标准体重（千克）=［身高（厘米）–100］×0.9–2.5

2.了解形体训练

什么是形体训练？形体训练是一项比较优美、高雅的健身项目，主要以芭蕾为基础，通过舒展优美的舞蹈基础练习，结合古典舞、民族民间舞蹈进行综合训练，可塑造人们优美的体态，培养高雅的气质，纠正生活中不正确的姿态，可以说它是所有运动项目的基础。

（1）形体训练的特点

① 高度艺术性　形体训练有别于竞技体操、艺术体操、健美操和舞蹈等的学习范畴，它将多种有效的健身训练方式艺术化，使人们在训练中得到了人体运动的协调与流畅，舒缓与优美，体现了身体姿态的造型美。这些训练内容使练习者不仅锻炼了身体、增强了体质，而且从中得到了美的享受，提高了艺术修养。因此形体训练具有高度的艺术性。

② 广泛适用性　形体训练形式的多样性为练习者提供了不同的练习内容与科学的健身方法。不同人群可以根据自己的年龄、锻炼基础、锻炼目的，选择适合自己的练习内容。每一个练习者在形体训练中都可以找到适合自己的锻炼方式，从中得到乐趣。

③ 锻炼时效性　形体训练属于有氧运动，练习强度适中。长期坚持练习能有效提高人体心血管系统、呼吸系统以及运动系统的功能，达到增强生理健康的目的。练习者在优美音乐伴奏下，轻松、安全、有效地锻炼，有利于消除疲劳，提高心理健康。系统的形体训练能消除体内多余脂肪，重塑健美体形。

（2）形体训练的原则　众所周知，人只有在健康的基础上才会有美的体形，健康可以通过各种体育锻炼来获得，但优美的体形则需进行专门的训练（图1-12、图1-13）。形体训练，既不同于打球、跑步、游泳等运动，又与技巧运动舞蹈、竞技体操等项目有所区别。它一方面能全面锻炼身体，另一方面又可以有重点地雕塑人体形态，培养良好的姿态，使练习者在掌握形体锻炼的基础知识、基本技能和基本技术的同时，提高形体的美感，培养良好的气质，陶冶美的情操，提高审美品位。因此在进行形体训练中，应遵循以下原则。

图1-12　把上形体训练

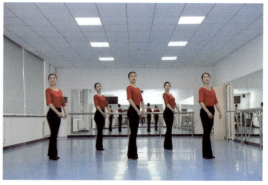

图1-13　中间形体训练

① 全面锻炼身体的原则　形体训练的目的在于使全身肌肉富有弹性、发展匀称，身体丰满，内脏器官机能旺盛。在选择形体训练的内容时，应首先坚持身体的全面锻炼，再注重加强身体不足部位的练习，这样才能达到形体训练的目的。因此，合理选择和搭配锻炼的内容，运用适当的锻炼方法，才能保证做到扬长避短、内外结合、身心一致。

② 循序渐进的原则　参加形体训练要有恰当的生理和心理负荷量。训练的效果如何，很大程度上取决于运动的刺激强度，太弱的刺激不能引起机体功能的变化；过强的刺激不仅不能增强体质，改善体形，相反还会损害健康。身体素质由弱变强，体形由丑变美，急于求成是办不到的。因此在内容的选择上，要注意数量由少到多，动作节奏由慢到快，负荷由小到大，并根据实际情况，循序渐进，只有遵循人体发展和适应环境的基本规律，逐渐提高，才能有效地塑造完美的体形。

③ 培养良好形态的原则　确定形体训练内容时，要以有效培养良好形态（图1-14）为准则，对于形态控制效果好和具有实用意义的基本功的训练，应在各训练阶段中反复出现，逐步提高。对技术性较强的内容，要考虑训练本身的技术含量，对发展形体素质有利的训练内容要坚持每训必有。

图1-14　空乘毕业生制服照

④ 科学的针对性原则　形体训练的内容在层次上应与练习者的年龄、心理和生理发展的规律、形态控制能力的现状以及职业的要求相适应。这样才能确保形体训练的系统性，逐步提高形体素质和技能要求，同时也要根据练习者学习的进展情况逐渐增加新内容，从而促进练习者练习的积极性。

⑤ 内容的多样性原则　提高身体素质的练习是艰苦的，练习者在形体训练初期感觉到的是辛苦，而后期是疲劳。健身目的明确、美体观念强的人，会在形体训练中苦中作乐，但自控能力差的人就很难坚持下去。只有坚持采用多种内容和方法进行形体训练，才能充分调动和激发练习者的兴趣，培养其积极主动的参与心理，克服由于训练内容的单调、枯燥和动作难度等带来的困难。

⑥ 理论与实践相结合原则　形体训练是以培养良好形态的身体练习为主要方法，同时也必须重视学习形体训练的基础知识。练习者只有在初步掌握怎样确立良好形态的原理和方法后，才能运用人体的相关知识指导实践。

 小结

"原来提升气质不是挺胸、抬头、收腹这么简单啊，虽然很辛苦，但我有信心、我坚信我可以坚持按照要求完成训练"，小玲对自己充满自信，"乘务员是辛苦的工作，我准备好了！"

任务二
塑造优雅体态

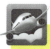
案例

"李燕同学,我们小组已经5个人了,你去其他小组吧""我们组人也够了""我们也是"……李燕是一个性格内向的女孩,在上课时总被其他同学排斥,分组练习时经常没人愿意跟她一起。有一次我问了原因后才知道,大家都嫌弃她又胖又笨。后来我观察发现,这个小女孩总是拖着脚走路,低头含胸,晃荡着双手,看上去确实很笨重。她不良的身体形态问题使她失去了优雅和自信,慢慢地影响了周围人对她的态度。你能帮助李燕重新找回自信么?

一、形体美的标准

爱美之心,人皆有之。美是古往今来每一个人向往追求的精神享受。从我国古代三国时期,曹魏文学家曹植创作的辞赋名篇《洛神赋》中的"其形也,翩若惊鸿,婉若游龙。荣曜秋菊,华茂春松。仿佛兮若轻云之蔽月,飘飘兮若流风之回雪……"(图1-15)

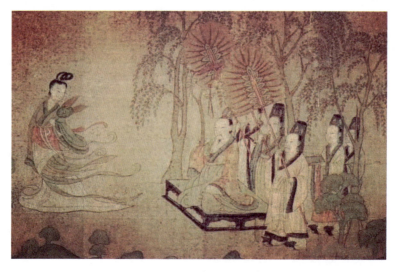

图1-15 中国十大传世名画之一——《洛神赋图》(局部)(东晋,顾恺之)

到当代"青年人应该陶冶美的心灵,塑造美的形体,追求美的生活,创造美的未来"的审美倾向;从艺术大师刘海粟先生在《漫话人体艺术》中提出的"人体美是美中之至美,美的东西是不为涂鸦而失却其美的色泽的"审美观点到舞剧《四季》中塑造的人物形象(图1-16)"不加修饰的肢体动作,展示纯粹的形态,有张力,有动感……他给予人以阳刚、强壮、刚健、自信的感觉,引起人们对美的渴望,激起奋发上进的精神"审美取向,都阐述了以人为本的对于人体美的追求。

图1-16　德国乌尔姆大剧院芭蕾舞团《四季》舞蹈演员朱柯

无论是古代还是当今,美都离开不我们的生活,美是人类社会生活的产物,是人们在劳动实践中自由创造的结果。美的本质,是和人的本质、生活的本质,有着密切联系的。马克思主义告诉我们:人类的劳动实践,不仅创造了世界、创造了美,而且也创造了人本身。因此,作为一切社会总和的人,既是美的创造者和欣赏者,同时也是人的审美对象之一。中国有句古语:"人为万物之灵"。古希腊卓越的唯物主义哲学家赫拉克利特也曾说过:"最美丽的猴子与人类比起来也是丑的"。

可是,你或许也有过与李燕相同的处境:因为别人对自己的态度而失落;因为自己的形体不佳、气质不好而苦恼、不自信。其实大可不必,美是一种自然的存在,是与丑相对的审美特征,美与丑总是形影相随,也往往集于一身。

在安徒生的童话里有一个大家都很熟悉的童话故事《丑小鸭》,丑小鸭因为长得难看一开始就处处被嫌弃,最后连孵出它的母鸭也不喜欢它,它四处流浪,却处处受到欺负,只能独自跑到森林里去,忍受着严冬和饥饿……其他同学对李燕"又胖又笨""不愿意一起练习"的态度就像幼时的丑小鸭面临的困境一样,没有人喜欢她。这种现象不仅仅出现在李燕一个人的身上,在我们的周围有无数个"李燕"因为不自信而选择逃避,从而错失机会。

没有一个冬天不可逾越,没有一个春天不会来临。丑小鸭终会变成一只美丽的白天鹅,人生中的挫折和痛苦是不可避免的,你只能坚强面对。让我们从了解形体美的内涵、

熟悉形体美的标准以及用掌握美的修炼秘籍三方面开始，帮助"李燕"重塑优雅体态，找回自信心吧！

1.形体美的内涵

形体美即"人体美"，人的形体结构的美。古希腊十分重视人体美，将之称为"身体美"。人体美是外在美和内在美的统一。外在美侧重于形式，主要是指由生理解剖特点所造就的身体之美；内在美则是核心，它是借助形体将人的思想、气质、情操、风度等深层次与本质的东西表现出来的美。毕达哥拉斯美学认为"美表现于数量比例上的对称和谐，和谐起于差异的对立，美的本质在于和谐"，通俗讲就是身体美在于各部分之间的比例对称；柏拉图则认为"身体的优美与心灵的优美谐和一致"是"最美的境界"，这也是我们现在所说的"心灵美"一词的发端。

（1）形体定义　形体就是正确的身体形态，黑格尔在《美学》一书中，将面孔、全身的姿势、手足、两腿的站相统称为形体。人体美是建立在人的形体正常发育基础上，是没有畸形、没有缺陷、没有病态、全身协调、举止和谐、骨骼匀称、肌肤光润、五官端正、双目有神的外观特征，就如图1-17所示的舞蹈演员一样，身材修长，体态匀称，身体曲线和谐流畅，展示出了舞蹈艺术之美。

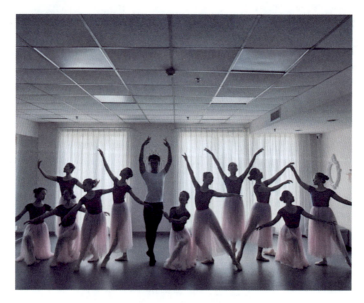

图1-17　舞蹈演员群舞艺术造型示范

（2）狭义与广义的人体美

① 狭义的人体美多侧重于人的自然属性，主要指人的形体、容貌，注重的是人的形态学特征。

② 广义的人体美是人的外在美和内在美的有机统一。

黑格尔认为形体美最适宜体现心灵，人体是心灵特有的感性表现，"只有在心灵自己所特有的那种身体里，心灵才能圆满地显现于感官。"人生命的全部也像是一条曲线，一个圆，不管这个过程是圆满还是遗憾，最终，人的生命都会回到原点。英国著名哲学家

培根说:"相貌的美高于色泽的美,而秀雅合适的动作美又高于相貌的美,这是美的精华。"塑造李燕"胖""低头含胸""不自信"的形体,不能仅仅塑造形体外在的形态,还需要与内在美塑造结合在一起,从外在形象塑造改变开始,从内而外、循序渐进地提升形象气质,这才是完整的美、真正的美。

2. 人体美的审美标准

(1)古代女性人体美标准　　在宇宙万物之中,最美的莫过于人了。不同的历史时代,对形体美的审美标准存在一定的差异。例如我国的春秋战国时期,提倡以柔弱细腻为美,盛行"精致细腻"的审美意识,人们注重女性面部形象,"柔弱细腻"的女人被奉为美女。这一时期关于美的代表人物是我国古代四大美人之首的西施。她天生丽质,婀娜迷人,浣纱时鱼见其美而忘记了游水,渐沉于水底,故誉其有"沉鱼"之美,"沉鱼落雁,闭月羞花"中的"沉鱼"讲述的就是"西施浣纱"的经典传说(图1-18)。

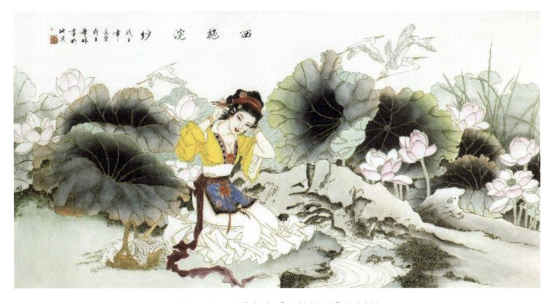

图1-18　砺金仕女《西施浣纱》郑希林

另一种具有代表性的审美倾向是我国的隋唐时期。隋唐是中国封建社会的鼎盛时期,国力强盛、文化繁荣,对外开放,对内宽松,对妇女的束缚也相对较少,因此女性之美也相应地呈现出了雍容华贵的景象。雍容富态、浓丽丰满、健康自然是女性人体美的主导性标准。女性的体态美是额宽、脸圆、体胖(图1-19)。

图1-19　中国十大传世名画之——《簪花仕女图》(局部)(唐·周昉)

这一时期的女子，大多穿着广袖短襦，曳地长裙，腰部束以"抱腰"，并且用衣带来装饰，还流行在头上插戴花钗和"步摇"，这样走起路来衣袂飘飘，环佩叮当，进一步强调了女性的温婉妩媚、婀娜多姿。唐代女人之美与唐人喜欢的牡丹一样，雍容华贵；同时也与唐朝的繁华交辉相应，共同见证了一个开放、雄壮、多彩的时代。

（2）现代女性人体美标准　光阴荏苒，岁月如梭。虽然审美标准存在鲜明的时代性、民族性和阶级性，并且同一时代、同一民族、同一阶级的人，由于文化素质、性别、年龄、性格和情趣的不同，也存在个体的差异，但是审美标准仍然存在某种共同性，有一个大家所普遍接受的基本尺度。我国体育美学权威人士胡小明综合古今中外一些美学家和艺术家对人体美的见解，根据中国人的实际情况，提出了下述人体美标准：

① 骨骼发育正常，关节不显得粗大突出，肌肉均匀、发达，皮下脂肪厚薄适当，五官端正且与头部配合协调；

② 双肩对称，男宽女圆；

③ 脊柱正视垂直，侧看曲度正常；

④ 胸廓隆起，正面与背面略显"V"形；

⑤ 女性胸廓丰满而有明显曲线，腰细而结实且成圆柱形，腹部扁平；

⑥ 男子腹肌垒块隐现，臀部圆满适度，腿修长，大腿线条柔和，小腿腓肌稍突出，足弓高。

除了上述人体美的标准特征之外，我们在生活中还会听到"你看她的腿好长，好羡慕呀"，或者"她的头好小，照相真好看"类似的观点，这就是接下来我们要讨论的另一个重要内容：人体黄金比列，也称为"黄金分割"。

（3）人体美的黄金分割　世界上一切美的物体，都离不开黄金比例。它是指将整体一分为二，较大部分与整体部分的比值等于较小部分与较大部分的比值，其比值约为0.618。这个比例被公认为是最能引起美感的比例，因此被称为黄金分割。正如古希腊美学家、思想家德谟克利特说："美的本质在于井井有条、匀称，各部分之间具有和谐、正确的数字比例。"

我们熟悉的艺术大师达·芬奇的作品《维特鲁威人》《蒙娜丽莎》《最后的晚餐》也运用了黄金分割原理，还有古埃及的金字塔、巴黎圣母院，以及近世纪的法国埃菲尔铁塔等著名建筑。

黄金分割在人体美的表现上到处可见，如模特被称为"九头身"等，就是因为模特的曲线结构符合人体美学比例。我们要清楚地知道，人体美的标准不是体重，而是身体比例的协调性。所以在形体塑造方面，不能仅仅看体重的指标来给形体美做定义，那是不科学的、是片面的。著名美国作家、美术教育家安德鲁·路米斯（Andrew Loomis，1892—1959）在他的经典著作《人体素描》中，根据黄金分割的原理，对理想的女性人体比例（图1-20）做了详细的描绘。

随着社会生活水平的不断提高，我们对自我形象的追求越来越高，在人体美的基础上，我国健美专家以大量的测量数据为根据，参考国内外有关资料，根据我国成年女子体型特征，归纳出下列适合我国女性的健美标准，我们用一组图来直观地展示（图1-21）。

Ⅰ 育德篇：塑造一个美的形体

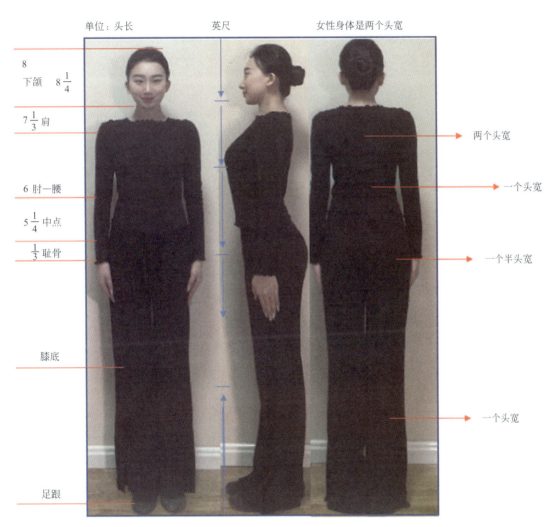

图1-20　理想的女性人体比例——图片模特为空乘专业学生
[1呎＝0.3048米，1吋＝2.54厘米]

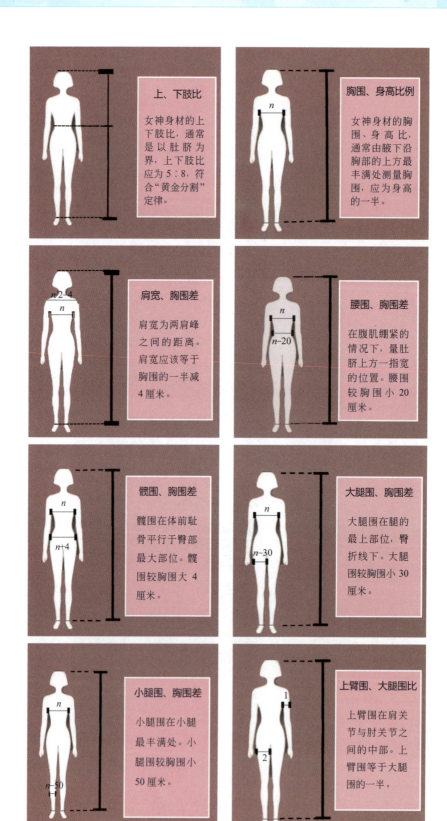

图1-21 我国女性健美标准

是不是所有的空中乘务人员都拥有着0.618的人体黄金比例呢？答案一定是否定的，但成为空乘的人一定是身材比例匀称协调的，更是健康的。"我感觉自己身高长相都挺好的，就是腿粗，能行吗？"知己知彼百战百胜，只有了解航空公司的招聘要求，我们才能有针对性地提升自己。综合国内外各大航空公司对空中乘务人员的招聘要求，我们从狭义的形体美方面阐述空乘人员形体美的职业要求。

3. 空乘人员形体美的职业要求

美国心理学家艾伯特·梅拉比安曾经提出一个公式，信息的全部表达=7%语言+38%声音+55%表情与动作举止。一般来讲，在人的交往中，大约有55%的信息都是靠体态语言传递的。空乘人员作为航空公司对外服务的窗口，是航空公司的代言人，除了良好的自身修养和规范的空乘服务技能技巧外，对形体美自然也有着严格的要求，因为在飞机过道狭小的特殊空间环境工作，修长体形更灵活方便。

（1）招聘空乘人员身高要求

① 大部分国内航空公司　要求女性身高163～175厘米（或踮足而立时手指须触及212厘米），男性身高173～185厘米。

② 其余国内航空公司　深圳航空公司、厦门航空公司乘务员应聘条件中要求女性最低净身高162厘米，首都航空公司、昆明航空公司乘务员应聘条件中要求女性最低净身高165厘米。厦门航空公司要求男性身高172～184厘米。

③ 部分国际航空公司　新加坡航空公司招聘要求女性身高不低于158厘米，踮足双手摸高至207厘米；阿联酋航空公司招聘要求女性身高不低于160厘米，且踮足而立时手指可触及212厘米，以配合各机种的紧急设备；新西兰航空公司乘务员应聘条件中要求男性170厘米以上。

（2）招聘空乘人员体重（千克）要求

① 大部分国内航空公司　女性：[身高（厘米）–110]～[身高（厘米）–110]×90%；男性：[身高（厘米）–105]～[身高（厘米）–105]×90%。

② 东海航空公司　女性身高163～175厘米，体重[身高（厘米）–110±10%]千克；男性身高175～185厘米，体重[身高（厘米）–105±10%]千克。

（3）招聘空乘人员在形象及形体方面要求　大部分国内航空公司要求：① 五官端正、身材匀称、皮肤健康、脸上无伤疤或者痤疮、牙齿洁白整齐、动作协调、形象气质佳、举止端庄、微笑甜美。② 普通话发音标准、口齿清晰、语言流畅，有较强的亲和力；无色盲、色弱；女性矫正视力0.5以上，男性裸眼视力0.7以上。③ 无文身、无口吃、无腋臭；面部及身体裸露部位无明显疤痕、胎记、皮疹、体斑及色素异常；无明显的O形和X形腿。④ 未接受过以非健康目的进行的任何医疗手段、外科手术（身体改造、整容、微创整形）。

二、形体训练的准备

"老师，我想成为像空姐一样自信又美丽的人，也想拥有优雅的体态，之前形体课的

要求我都忘记了，能请您再讲一遍吗？"李燕在美美老师与同学的鼓励下，再一次鼓起勇气重新尝试形体训练，期待自己的蜕变。

"李燕，你来我们组吧，加你正好5个人"，舞之美小组组长周月同学热情地邀请李燕加入。

"老师，我给李燕讲形体课的训练要求及注意事项，您去指导其他组吧。"周月同学热心地说道。

乘务员在客舱工作时是以乘务组为单位进行，所以在课堂上也应采用小组合作的训练方式，培养团队合作意识。每组人数4～6人，每个舞蹈小组自己起组名并推选出一名同学作为组长，负责带领小组共同练习动作、相互交流经验，因此负责人最好具有舞蹈基础。

1. 课堂要求

（1）着装　形体课对女生的着装和仪表具有特定的要求。舞蹈服装（图1-22）都是贴身的服装，春夏统一穿半袖紧身上衣，搭配黑色长裤、黑色袜子、黑鞋；秋冬在整体服装外搭配黑色毛衣，这样看起来整齐、统一，有秩序和纪律性。课堂要求穿训练服的原因一是在做动作练习时可以轻松地移动，做出最大活动范围的舞步；二是在动作或空间移动时展露出舞姿和身体线条；三是老师和自己都能都检查并纠正技巧和美学要素。

图1-22　春夏舞蹈服

为什么要将着装要求放在第一位？因为空乘作为高水准、高素质的服务行业的形象代表，统一规范的制服是职业形象中最基本的要素之一，统一的制服使旅客对乘务员人员专业的服务技能产生信赖感和安全感。因此，在形体课堂上规范的着装要求是空乘职业素质养成的重要方式之一。

（2）发型　所有头发（包括刘海）均盘于后脑勺（图1-23），采用头网罩住圆髻用发针固定，并采用发胶塑造发型，使每根头发都服帖平整，避免在活动时头发干扰动作或甩到自己和其他人的脸。

图1-23　盘发标准

（3）珠宝　就像乘务员做应急撤离训练时不能携带任何首饰一样，出于安全原因，形体课中不建议戴任何珠宝和其他配饰（图1-24），其原因一是在转动和跳跃时，项链、手镯或手表会伤到自己或他人，二是避免丢失和损坏。想象一下二十几名同学在同一空间中相互来回移动，手臂和腿部移动还有身体转动，很

图1-24　配饰

容易发生碰撞。如果佩戴珠宝配饰的话，难免会发生意外的身体受伤。

（4）动作学习方式　在课堂中，要安静地站着观看老师展示的动作练习和动作组合，并且按照老师提示练习动作或在稍后练习中改进。在动作组合演示或间歇过程中，不可以同其他同学聊天。如果有疑问，可以在老师讲解完后举手提问。上课期间禁止嚼口香糖，所有人要遵守课堂礼仪规范，尊重彼此的个人空间和表演时间。

2.个人安全

在上形体课时，要与其他同学在同一空间参与剧烈体能活动，有时动作非常快。因此，必须要确保自身与其他同学的安全，要找到自己的个人空间。

（1）个人空间　是指自身腿部、手臂和身体所扩展运动的空间以及所站位置或在来回移动时不干预别人的空间。

（2）确定个人空间的方法　向上伸展手臂，再向身体两侧伸展手臂；向前伸腿，再向两侧或向后伸腿；最后，自己转身。用自己身体勾勒出的球形空间，就是自己做动作所需的空间。

三、身体准备

在上课之前，身体要为训练的每个部分做好热身。虽然课程训练顺序是由一个练习到下一个练习循序渐进，如地面练习—把杆练习—中间练习的过渡，但每个人之间还是存在着个体差异和准备需求的不同。

如果身体有旧伤，要提前进入教室对需要特别小心的部位进行热身，可以坐在地面上或站在把杆前做个人热身准备。

只有在做完把杆热身练习或课程结束后才能做肌肉拉伸。请勿在进入教室后没做任何热身准备的情况下，直接将腿放置在最高把杆上面或在地面上做劈叉动作（图1-25）。

图1-25　地面劈叉

做好训练前的准备工作可以为即将开始的课堂训练提供多方面的帮助,如将头发盘起来、穿着合身的练功服让你看起来更像一名专业的舞蹈演员,更有气质;选择合适的舞蹈鞋可以提高你的表演和舒适度;不佩戴配饰可以更好地保护自己和他人。身体做好准备有助于你习得、记住和提高舞蹈技能。总之,花时间和精力去做好准备,是一件非常值得的事情。

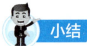
小结

"老师,周月同学帮我重温了参加训练的要求",李燕跑过来向形体老师美美兴奋地说道。"我已经准备好了!"

现在,让我们和李燕一起,从了解脊柱的正确姿态开始,改变低头含胸、不自信的身体形态,努力训练,做优雅的白天鹅、自信的空姐吧!

任务三
身体姿态矫正

要塑造优雅的形体,就要对自己的身体有一个基本的了解与认知。骨骼、关节、肌肉是促进身体运动的基本要素,在它们的作用下,身体能奇妙地体现出你的气质修养与内涵。因此,了解身体的基础构建要素,会让你充满活力并增强对身体的掌控能力,提升形体美。

一、脊柱姿态矫正

1. 人体基础

(1)骨骼 人的身体共有206块骨,这些骨帮助我们维持体形,支撑体重,它们支撑起整个身体,是肌肉的杠杆。人体的骨分颅骨、躯干和四肢骨3部分。为了更清晰地了解,我们用表格的形式体现(表1-1)。其中,有些骨为身体的内部器官提供保护屏障,还有些骨负责生产红细胞(红血球)。在众多的骨骼中,有长骨,也有短骨和扁骨,各骨端借软骨、韧带或关节连结起来。发育完好、比例匀称的骨骼是体形美的基础。

表1-1　全身骨骼系统（与外形无关的从略）

部位	骨
头部	脑颅——额骨、顶骨、枕骨、蝶骨
头部	面颅——上颌骨、鼻骨、下颌骨
躯干	脊柱——颈椎、胸椎、腰椎、骶椎、尾椎
躯干	胸廓——由胸骨、肋骨、肋软骨与胸椎前后围合而成
躯干	骨盆——由左右两个髋骨（下肢）加骶骨，尾骨（脊柱）前后围合相接而成
上肢	肩部——锁骨（前）、肩胛骨（后）
上肢	上臂肱骨
上肢	前臂——尺骨（内）、桡骨（外）
上肢	手部——腕骨、掌骨、指骨
下肢	臀部——髋骨（髋骨由髂骨、坐骨、耻合合成）
下肢	大腿——股骨
下肢	膝部——髌骨
下肢	小腿骨
下肢	足部跗骨、跖骨、趾骨

（2）**骨连结**　骨与骨之间借一定结构连结，称为骨连结。骨连结分为两类：直接连结（无腔隙的骨连结）和间接连接（有腔隙的骨连结）。间接骨连结（动关节）是指骨与骨之间借膜性囊相连结，中有腔隙，以利于活动，它构成四肢等处的动关节（即关节）。参与组成关节的各骨的接触面叫作关节面。每一关节至少包括两个关节面，一般为凸、凹，凸者叫作关节头，凹者叫作关节窝。在形体训练中，所有的运动都需要关节的参与（图1-26）。

图1-26　关节的运动

（3）**骨骼肌**　塑造美的形体，还要了解肌肉，肌肉分布匀称是决定人体体型的重要因素之一。人体的肌肉主要存在于躯干和四肢，一般附着于骨，故称骨骼肌（图1-27）。骨骼肌在人体上大多呈对称分布，形态和大小各异，多达400～600块。成人的骨骼肌，

男性约为体重的40%,女性约为35%。四肢肌占全身骨骼肌总质量的80%,其中下肢肌约占50%,上肢肌约占30%。

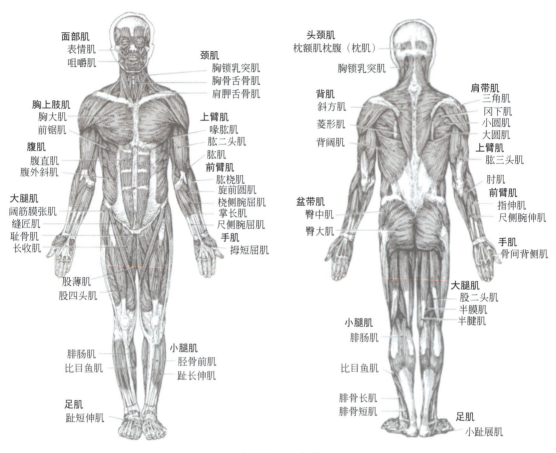

图1-27 全身浅层肌肉前面和后面

骨骼肌受躯体运动神经支配,其收缩可以产生运动。骨骼肌包括肌腹和肌腱。肌腹主要由肌纤维组成,有收缩功能。肌腱主要由胶原纤维束构成,无收缩功能。

一般每种肌肉都有两种纤维类型:慢速收缩型(或Ⅰ型)和快速收缩型(或Ⅱ型)。Ⅰ型肌肉多的人,体型较纤细苗条,耐力好;Ⅱ型肌肉多的人,体型显得健壮,爆发力强。形体训练能促进骨骼肌的正常发育,使全身肌肉及其肌力分布均匀。

2.躯干

(1)躯干的骨骼　躯干骨包括椎骨、肋骨和胸骨3部分(图1-28),它们相互连结构成脊柱和胸廓,并与髋骨组成骨盆。躯干的训练是形体训练中的重要内容。

脊柱的骨由颈椎、胸椎、腰椎、骶骨和尾骨5个部分构成,共26块。从侧面观察脊柱,可见颈、胸、腰、骶4个生理弯曲,颈曲、腰曲凸向前,胸曲、骶曲凸向后(图1-29)。

① 颈椎　是由7块椎骨以及韧带、肌腱和肌肉共同组成的。颈椎支撑着约为6千克的头部。颈椎向下的椎骨逐渐变大。

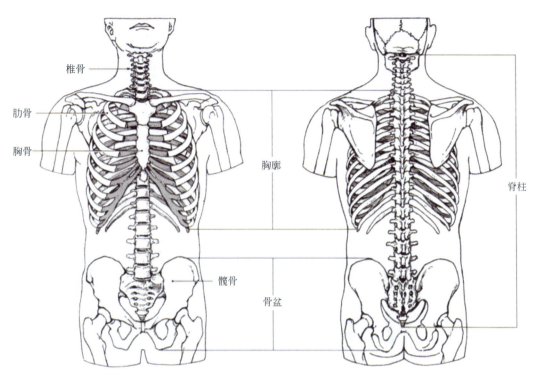

图1-28 躯干骨前面和后面

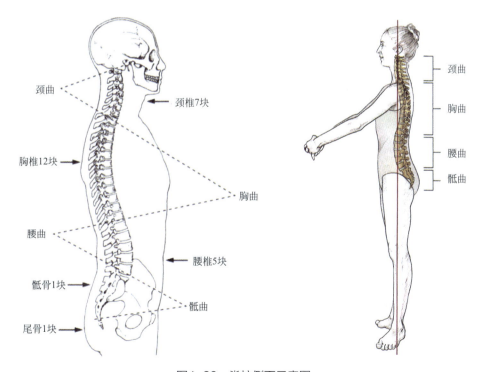

图1-29 脊柱侧面示意图

② 胸椎　由12块大的椎骨组成，它与肋骨相连，胸椎、肋骨、胸骨共同构成胸廓。

③ 腰椎　由5块椎骨构成，相较于胸椎来说，腰椎较为灵活。

④ 骶骨　由5块骶椎融合而成，呈倒三角形。底朝上，与第五腰椎相连结，尖向下与尾骨相连结。

⑤ 尾骨　由4块尾椎融合而成。脊柱如果出现问题，会造成人体颈背僵硬、头部前倾、平胸不挺、含胸扣肩等表现，端正的脊柱构成了人体优美的曲线，使人体优雅、协调、稳定。

（2）躯干肌和胸腹肌　人体肌肉是人的生命活动的重要表现。肌肉的运动，牵动骨骼的关节进行屈伸、旋转、收缩等形体动作，使身体各部位的形状有起伏和变化，于是就产生了各种动态，如站姿、坐姿、走姿等。肌肉的形状也决定着人的面貌特征、体形的轮廓和外表刚柔盈瘦的程度。

躯干肌包括背肌、胸肌、腹肌、膈和会阴肌。其中，背肌分浅、中、深3层；胸肌分为胸上肢肌和胸固有肌等。

① 背肌　背浅层肌位于躯干背面浅层，包括斜方肌（图1-30）、背阔肌、肩胛提肌和菱形肌；背中层肌包括肩胛提肌、菱形肌上后锯肌和下后锯肌（呼吸肌）；背深层肌在脊柱两侧，分背长肌和背短肌。

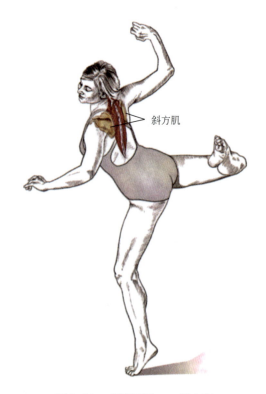

图1-30　背浅层肌——斜方肌

② 胸肌　胸上肢肌位于胸壁的前面及侧面的浅层，包括胸大肌（图1-31）、胸小肌和前锯肌等；胸固有肌位于胸壁的深层，参与胸壁的构成，包括肋间外肌、肋间内肌、胸横肌和肋下肌。

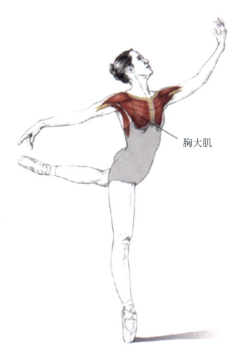

图1-31　胸上肢肌——胸大肌

③ 腹肌及相关肌肉　位于胸廓下缘与盆骨之间，包括形成腹腔前壁的腹直肌、腹侧壁的腹外斜肌、腹内斜肌（图1-32）、腹横肌和形成腹腔后壁的腰方肌；膈肌在胸腹腔之间，是穹窿形扁薄阔肌。周围是肌纤维，中央为腱膜形成的中心腱；会阴是封闭小骨盆出口（下口）的肌肉，有承托盆腔、腹腔内脏和承受腹腔压力的作用。

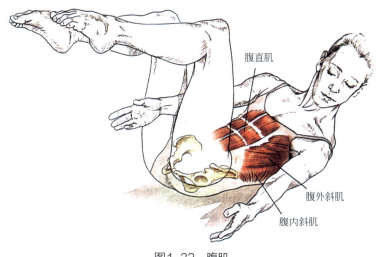

图1-32　腹肌

3. 脊柱异形及矫正方法

（1）脊柱异形特征

① 探颈　是常见的形体不良体态之一，表现特征是颈部过分前伸，耳垂和肩膀不在同一直线上（图1-33），如果平时习惯弓背坐在桌前，手放在桌子上，头习惯性地凑向课本、电脑，一天下来总有8小时以上低着头，或者有走在路上一直低着头玩手机等不良习惯，就会形成探颈。

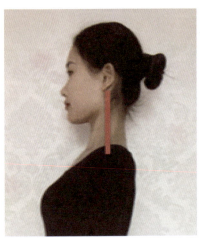

图1-33　正常（图左）与探颈（图右）

当一个人不低头的时候，脖子只需要承担头部的压力（4～5kg），脖子慢慢向前移动，颈椎的压力就出现了。当脖子与头部呈现15度时，颈椎受到的压力约为12kg；当脖子与头部呈现30度时，颈椎受到的压力约为18kg；当做出低头45度的姿势时，颈椎受到的压力可能达到22kg（图1-34）。而正是这样不同姿势的"探头"动作，会损伤到颈椎。

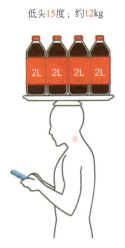
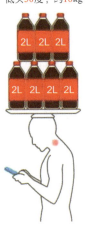
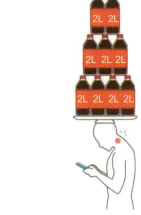

图1-34　颈椎压力

② 圆肩　是由于长期不良坐姿或站姿引起的不挺拔的身体体态，表现特征为上半身前倾弯曲、两肩向前窝（图1-35）。正常情况下，肩胛骨距离脊柱的距离是7～9cm，如果肩胛骨距离脊柱的距离相对过大，就是肩胛骨前移；肱骨头的内旋必定带动整个上肢的内旋形成圆肩，也叫含胸。

图1-35　正常（图左）与圆肩（图右）

如何自我评估圆肩呢？可以做个测试：双脚并拢，脚尖朝前，身体站直，双手各握住一只笔，观察笔尖是否朝正前方。如果笔尖相对朝向身体的中线，也就是朝内侧，那就是双侧的肱骨头内旋了（图1-36）。

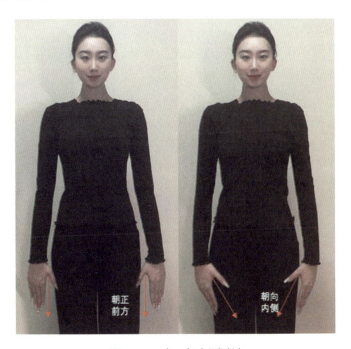

图1-36　虎口朝向测试法

③ 驼背　是一种较常见的脊柱变形，是胸椎后突所引起的形态改变，是因为不正确的姿势或训练习惯，导致的相关肌群肌力不平衡。如经常性在电脑前办公或者玩游戏，弯着腰，弓着背，渐渐地就影响了脊椎曲线。驼背和圆肩、探颈的形体问题多数是由于不良坐姿、站姿造成的，经常容易混淆。只有清楚分辨三者的区别（图1-37），才能有效纠正问题，塑造优雅体态。

正常	探颈	圆肩	驼背
健康状态	问题出在脊柱颈椎，颈曲大于5厘米，脖子前探。	问题出在肩部，表现为肩关节前探。	问题出在脊柱腰椎附近，腰椎生理曲线改变，腰曲小于2～3厘米。

图1-37　探颈、圆肩、驼背的区别

（2）矫正方法

① 懒猫弓背（图1-38）　这个动作能提高胸椎灵活性，改善肩背不适，防止驼背，预防和延缓肩部和腰部劳损。做法：每组六至十次，重复两到四组。整个练习过程中会有轻度酸痛和牵拉感，不应该有明显的疼痛。

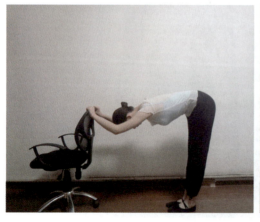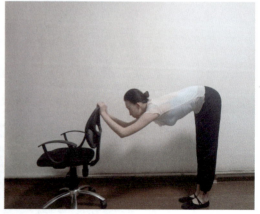

图1-38　驼背矫正动作——懒猫弓背

a.步骤：站于椅背后方，约一臂距离，双手向前伸展扶住椅背；吸气，俯身向下，臀部向后移动，双手用力下压，同时臀部微微上提，延展脊柱；呼气，低头含住下巴，同时向上拱起脊柱至最大幅度，在最高点保持2～3秒；再次吸气，回至初始位置。动作全程自然呼吸，缓慢控制。

b.动作感觉：俯身向下时，感受脊柱的延展；弓背向上时，感受背部的拉伸。

c.常见错误：错误一是动作幅度过小，解决方法是吸气向下时，臀部尽量向后延伸；呼气向上时，含胸低头，胸椎段向上拱起，尽可能增大动作幅度。错误二是动作节奏过快，解决方法是配合呼吸，有控制地缓慢前后倾斜骨盆。

② 四向点头（图1-39） 放松颈部肌肉，改善肩颈部不适，预防颈椎病。做法：往前后左右四个方向点头，动作流畅、缓慢，有轻度酸痛和牵拉感。每组五次，重复三至五组。

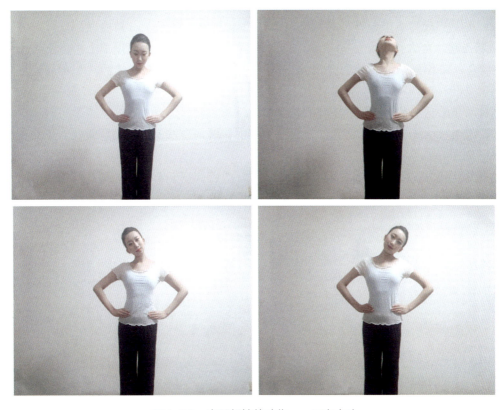

图1-39 肩颈部拉伸动作——四向点头

a.步骤：站立或坐在椅子上，双手自然叉在腰间或搭在大腿上，保持腰背挺直，按照一定次序向前、后、左、右四个方向转动。

b.动作感觉：俯颈部有明显的发力和拉伸感。

c.错误：动作速度过快，解决方法是放慢动作，感受肌肉的发力与收缩。

③ 靠墙天使（图1-40） 能提高肩部灵活性和肩胛稳定性，缓解肩部紧张。做法：背部紧贴墙面，双手侧平举，向上屈肘90度，掌心朝前，将手臂完全贴住墙面。同时手臂沿墙壁向上伸展，然后沿原路慢慢回到起始位置。每组六至十次，重复两到四组。

图1-40 驼背矫正动作——靠墙天使

a.步骤：双脚微微分开，靠墙站立；头部、双肩、臀部、贴紧墙壁，目视前方；手臂贴墙提起，至大臂小臂呈90度角，同时大臂平行于地面；手臂贴墙上举，至大臂小臂呈0度角，略作停顿，收回至90度角。动作过程中手臂始终贴紧墙面，手背靠墙，掌心朝前。

b.动作感觉：背部中轴线部位有挤压与收缩感。

c.错误：动作过程中手臂无法始终贴紧墙面，解决方法是收紧肩胛骨，若依然无法完全贴紧墙面，做半程动作即可。

④ 蝴蝶展臂（图1-41） 提高肩胛稳定性，改善圆肩驼背姿态，提高肩关节力量，改善肩颈部紧张。做法：可以徒手，也可以双手各握一瓶矿泉水。双臂形成"W"形，保

图1-41 驼背矫正动作——蝴蝶展臂

持两秒。每组进行十到十五次,重复两到四组。练习过程中身体不要有明显的疼痛。

　　a.步骤:站姿,双脚自然分开,目光平视前方,收紧腰腹;掌心冲前,屈肘置于身体两侧;吸气,双臂上举,然后均匀缓慢地呼气,背部收紧,同时肘部下沉,双臂形成W形;再次吸气向上,重复动作。

　　b.动作感觉:感受中背部的收缩挤压。

　　c.错误:错误一是向上抬起手臂时,耸肩,解决方法是下沉肩胛骨,全程保持肩胛骨稳定;错误二是肘部下沉时,大小臂之间角度发生改变,解决方法是下沉过程中,始终保持大小臂呈60度夹角;错误三是动作速度过快,导致发力感不明显,解决方法是放慢动作速度,在动作末端,略做停留,感受中背部的收缩挤压。

　　⑤ 招财猫咪(图1-42)　长期伏案容易引起肩痛,多练这个动作可提高肩胛稳定性,增加肩袖力量,缓解肩颈部紧张,有利于肩部塑型。做法:保持上臂始终与地面平行,一侧手臂向上旋转,一侧手臂向下旋转,到最大位置处保持两秒,然后回到起始位置。每组进行十到十五次,重复两到四组。

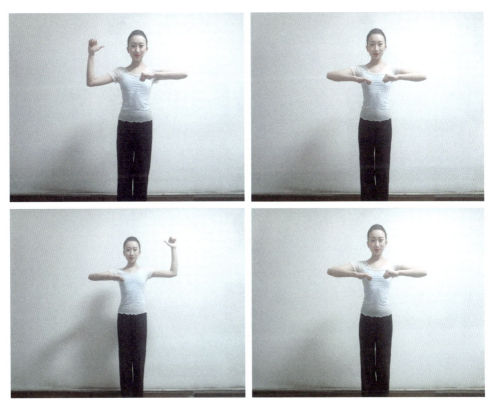

图1-42　肩颈部训练动作——招财猫咪

　　a.步骤:自然站立,挺胸,收紧腹部,大臂抬至与地面水平,小臂与大臂呈90度角,与地面呈45度角,掌心向下;以大臂为轴,将小臂向上旋转至与地面垂直,略作停顿;回到起始位置。

　　b.动作感觉:肩后侧及大臂与背相连的部位有明显收缩感,但不会有强发力感。

c.错误：动作过快，解决方法是动作每个阶段做完略有停顿。

⑥ 壁虎爬行（图1-43） 提高核心稳定性，改善协调性，强化上肢力量，缓解肩颈部紧张。做法：每组六到十次，重复两到四组。

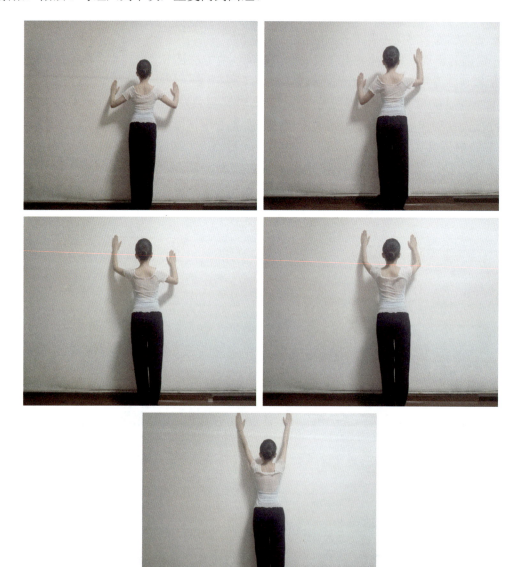

图1-43 肩颈部训练动作——壁虎爬行

a.步骤：面对墙壁站立，脚尖距墙20～30厘米，脚后跟轻轻抬起，双手分开略比肩宽，俯撑于墙面约呈30度；臀部、腹部收紧，不要塌腰，使整个身体呈一条直线；双臂交替缓慢向上爬行，将手臂向上伸展到最大幅度时，降低重心，下压，拉伸肩部；随后，再反向交替爬行至初始位置，重复进行。

b.动作感觉：动作过程中，全程保持核心收紧，为了保持稳定，感受到肩部、背部、

腹部及臀部的紧张感，向上爬行过程中，缓慢抬高手臂，如有明显疼痛可减小爬行幅度至缓慢度过疼痛点；动作末端拉伸肩部，使肩部感觉到牵拉感。

c.错误：错误一是动作过程中身体无法保持稳定，出现大幅度晃动或是塌腰，解决方法是收紧肩部、背部、腹部及臀部，主动对抗身体在移动过程中产生的不稳定因素；错误二是拉伸过程中重心靠前，解决方法是拉伸过程中手臂扒住墙面，臀部后坐，重心下沉，感受肩部的牵拉感。

⑦ 靠椅顶髋（图1-44） 激活人体后侧链，改善圆肩驼背，强化身体后侧的力量。做法：完成六到十次，重复两到四组。

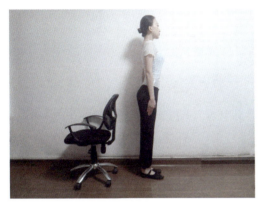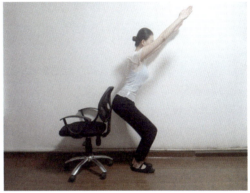

图1-44 驼背矫正动作——靠椅顶髋

a.步骤：站姿，双脚分开与髋同宽，脚尖冲前，膝关节与脚尖呈一条直线；吸气，屈髋，重心后坐，臀部向后移动，同时向前俯身，双臂上抬至耳侧，并向斜上方伸展；待臀部后移触碰椅背后，呼气，臀部与大腿发力起身，双臂下放，重复动作。

b.动作感觉：激活背部、臀部及大腿后侧的肌群。

c.错误：俯身时，膝关节过度前移，解决方法是屈髋，重心后坐，臀部向后移动，全程保持小腿与地面接近垂直，大腿后侧有明显牵拉感。

二、腿与足部姿态矫正

很多同学都希望自己有一双曼妙的长腿，因为腿型的好坏会影响到整体的身材形象，也会影响美观。不良腿型有遗传、先天发育不良的原因，但一般是由于日常中的不正确站姿坐姿、错误的运动习惯以及骨盆不正等体态问题引起的。天生骨骼的问题建议去医院接受专业的治疗，而肌肉力量不均衡引起腿部异常弯曲，可以通过运动的方法慢慢矫正过来。

此外，很多同学说自己腿不直其实是个笼统的说法，事实上，不直分为很多种，如X形腿、O形腿及XO形腿（图1-45）。如何自我评估是否有腿部弯曲的问题呢？可以做个测试：自然站直，将双腿双脚并拢，观察两腿间的线条。

如果脚踝和膝盖都可以互相并拢，则算双腿比较直，腿形正常；

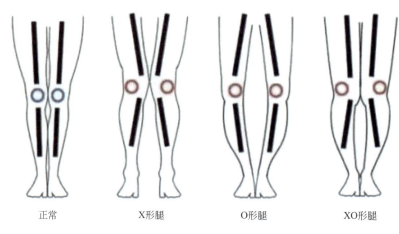

正常　　　　X形腿　　　　O形腿　　　　XO形腿

图1-45　腿部弯曲类型

如果膝盖可以靠拢，但双脚脚踝不能并拢，则很可能为X形腿；

如果双脚可以并拢，而膝盖不能并拢，双膝外张，则很可能为O形腿；

如果你的双膝双脚都没有问题，只是小腿（胫骨）分得很开，那么可能是XO形腿。

（一）腿部异形特征与矫正方法

1. O形腿

（1）形成原因与特征　　O形腿在医学上称为"膝内翻"，俗称"罗圈腿"，是由于长期的不良姿势或不正确的用力习惯引起支配关节的肌肉力学失衡，如走路外八字脚、长期穿高跟鞋、盘坐、跪坐等等，会给膝关节向外的力量，而这种力量会牵拉膝关节外侧副韧带，长期如此，就会导致膝关节外侧副韧带松弛，从而导致关节发生移位。

（2）矫正方法　　O形腿的矫正要从控制练习—肌肉拉伸—力量强化—功能训练四个步骤循序渐进地进行，需要长期坚持，不可粗暴生硬地掰腿。

①控制练习：手、膝支撑，双手放于肩下，大腿与躯干成90度，躯干平直，小腿平行；塌腰抬头，保持1秒再回到原位，反复练习（图1-46）。

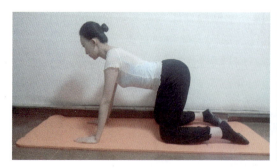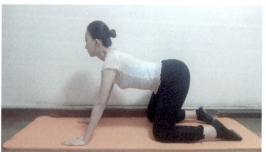

图1-46　俯卧盆骨前倾训练

② 肌肉拉伸：俯卧在瑜伽垫上，腿部完全贴紧地面，双手将上半身撑起，用力拉伸腹部；挺胸（图1-47）。双手放在左侧大腿上，右腿向后撤，整个身体呈弓步，躯干垂直于地面；身体向左侧扭转，保持静止，感受右腿大腿根部的拉伸感（图1-48）；换另一侧。

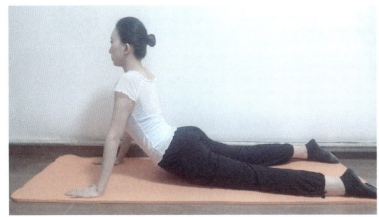 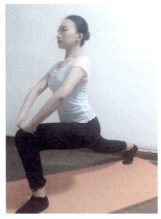

图1-47 腹部拉伸　　　　　　　　　　图1-48 左/右侧髂腰肌拉伸

③ 力量强化：仰卧在瑜伽垫上，身体与大腿之间呈90度角；两腿交替在空中向前伸直，伸直时腿部与地面呈30度至45度角效果最佳（图1-49）。自然站立，双手扶墙，提起其中一只脚，收紧后背；另一只脚的脚跟抬至最高处，稍作停留后下落（图1-50）；换另一侧。

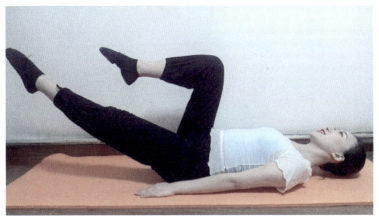

图1-49 仰卧交替伸腿　　　　　　　　图1-50 单脚提踵

④ 功能训练：一脚在前，一脚在后站立位；进行正常走步，步速稍慢，在前进过程中感受足底受力位置的变化，受力顺序是足跟到足外侧再到足内侧（图1-51）。

（3）注意事项　日常保持正确的体态尤为重要，避免平时弯腰驼背，走路要均匀受力，站立的时候也要身体直立，收腹直腰，两眼平视前方。

图1-51　足部正确受力训练

2. X形腿

（1）形成原因与特征　两腿并拢似字母"X"，在医学上称为膝外翻，是指在站立位时，双侧膝关节并拢而踝关节不能并拢，且同时测量得两踝关节之间的距离超过9厘米的情况。导致X型腿的可能原因：一是骨盆前倾并伴随有髋关节的内旋，髋骨、盆周肌群紧张；二是不良习惯（如盘腿、单腿跪坐、足勾椅子脚等）；三是退化性膝关节炎、髋或膝术后的不及时康复、先天发育不良等。

（2）矫正方法　与O形腿的矫正方法相似，按控制练习—肌肉拉伸—力量强化—功能训练四个训练步骤进行。

① 控制练习：平躺在瑜伽垫上，屈膝，双腿分开与胯同宽，双脚踩实，手放于腰下段；收腹卷尾骨逐节抬起直到腰部离开手面，再从腰椎向下逐节还原。动作开始时，腹部收缩去压手部，找到发力的感觉（图1-52）。

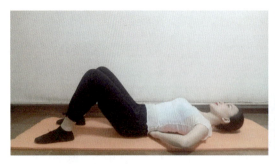
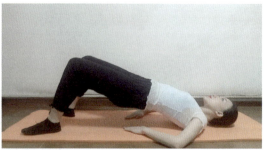

图1-52　仰卧盆骨后倾练习

② 肌肉拉伸：双脚约两倍肩宽，脚尖朝向斜前方，重心放在右腿上，下蹲至左腿完全伸直；右脚全脚掌着地，左脚脚跟着地；腰背挺直，用身体下压的重力拉伸大腿内侧；双手以自己舒服的姿势保持平衡（图1-53）；换另一侧。自然站立，勾起左脚，右手握住左脚脚踝，收紧腹部；右手发力向上拉，髋部前顶，直至右侧大腿前侧有明显牵拉感，保持住（图1-54）；换另一侧。

图1-53 大腿内侧拉伸　　　　　　　图1-54 大腿前侧拉伸

③ 力量强化：第一种与O形腿一样。第二种是屈膝左侧卧于垫上，左肘枕于头下，右手撑于身体前方；双膝双足并拢，肩、髋和脚跟在一条直线上；呼气，向上向后旋右髋，右膝抬高，双脚贴实；吸气，右腿还原至初始位置（图1-55）；换另一侧。

图1-55 侧卧蚌式训练

④ 功能训练：与O形腿一样。

（二）足部异形——八字脚的特征与矫正方法

（1）形成原因与特征　八字脚，就是指在走路时两脚分开像"八字"。分为内八字和外八字，都是因为足部错误受力所致。内八字的人走路时足尖相对，足底朝外；外八字的人走路时则相反（图1-56）。八字脚走路时姿势不正，步态不稳，步子迈不开，给体力劳动和运动带来不便，也易使鞋走形，并坏得快。

图1-56 外八字（图左）和内八字（图右）

（2）矫正方法　有八字脚困扰的同学要克制跪坐、俯卧、W型坐的习惯（图1-57）；建议采用盘膝坐的方式，可以学习蛙泳，也可以骑单车进行辅助矫正。

图1-57　跪坐和W型坐姿

① 走直线，在地上画一直线，沿着线来回走，要求脚跟和脚掌的内沿踏在线上（图1-58）。

图1-58　直线走姿

② 女孩的八字脚，可用踢毽子纠正：纠正外八字脚时用双脚内侧变换踢；纠正内八字脚则用脚外侧踢。男孩的八字脚，可用踢足球作辅助练习：纠正外八字脚用脚背外侧踢球，内八字脚用脚内侧踢球。

③ 内八字脚可通过舞蹈基本训练矫正，如做把上压腿练习：一脚支撑，另一脚伸直放在把杆上进行前压腿，被压腿脚尖要求外旋。

（3）注意事项　八字脚完全是个习惯问题，要想纠正并不难。纠正八字脚，最根本的一条就是：走路时注意把脚摆正。

课后练

总结常见异常形体姿态的矫正方法,如盆骨前倾、盆骨后倾等。

Ⅱ 尚美篇：组织一节形体课

"芭蕾就是女人"。从欧洲皇室走出来的芭蕾舞，是高贵优雅的衍生物。学习芭蕾的女人有一种挡不住的气质和由内而外的魅力。芭蕾带给你的不仅仅是挺拔向上的身姿，更有常人不可及的意志。这种出身贵族的舞蹈将带你走向内外兼修的殿堂（图2-1）。

——［美］乔治·巴兰钦

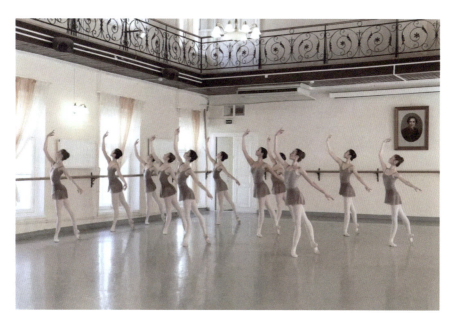

图2-1　挺拔向上的身体姿态

任务一
芭蕾地面训练

地面训练，是形体训练的一种空间占有形式，即在地面上完成相应训练动作。芭蕾地面训练作为形体训练中最基础的学习部分，是针对芭蕾舞初学者设计的训练环节，训练内容以柔韧训练（俗称为软开度训练）、素质训练（又称为力量训练）为主。

地面训练可以使身体在没有重心负担的状态下，对身体的局部进行分解和集中的强化训练，对于初接触芭蕾舞的空乘专业学生是一种有效的形体训练手段，可提高空乘专业学生的优美体态和高雅气质，并会对身体柔韧性、协调性、灵活性的提升起到重要作用。"合抱之木，生于毫末；九层之台，起于累土；千里之行，始于足下"，请与我一起开始优雅的芭蕾训练之旅吧！

一、基础训练

1. 基础动作

（1）坐姿　双腿伸直绷腿端坐于地面，躯干直立，气息松弛地存放于腹部横膈膜处，沉肩，双手以手指尖为点置放于身体两侧地面（图2-2）。

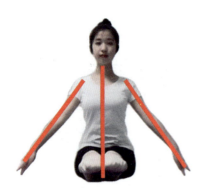
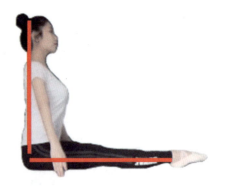

图2-2　芭蕾地面坐姿

古人云：身正则刚直，行正则威严。芭蕾坐姿的第一个要求就是身正。何为身正，我们从上到下慢慢观察，如图2-2标注所示头、下巴、两膝、脚尖在一条直线上，两个肩膀保持水平不可一高一低，两手轻点在地面最远处与身体在同一直线上。特别要注意的是，两腿之间完全并拢收紧，不可分开。

为了保持优雅坐姿，在地面练习时我们要想象自己是一个美丽的公主穿着漂亮的裙子，优雅地坐在地板上，手臂点在地板上就像公主的裙子一样蓬起来。

坐姿的具体要求是：① 后背直立，并在动作过程中保持此形态。② 坐姿平伸的双腿绷脚，膝盖脚跟完全贴在地面上，眼睛目视前方。③ 从侧面观察身体从头到脚尖呈英文字母大写 L 型。

（2）绷脚与勾脚　绷脚与勾脚（图2-3、图2-4）是地面基础训练中的一个重要环节，它不仅涉及动作的基本形态，更重要的是动作的用力方法和意识。绷脚与勾脚在训练的过程中包含着勾绷脚趾，它是一组存在内在逻辑关系的动作，一般来讲绷脚与勾脚放在一起练习。

图2-3　绷脚

图2-4　勾脚

勾脚的做法是在保持端正坐姿基础上，由脚趾、脚背到脚腕，依次一节节最大限度地向上勾起，忌松膝盖；绷脚与勾脚动作相反，自脚腕处用力，推动脚弓绷直，再依次用力推动脚趾绷向斜下远处。特别要注意的是，在绷脚练习中，经常会出现绷脚背不绷脚趾或只绷脚趾不绷脚背的现象；还有当脚发生动作变化时，很容易忽略了后背的挺拔，这都不符合规范要求。

勾绷脚在舞蹈中属于最基础的动作，但是在今后的把上形体训练或者形体舞蹈中又是不可或缺的部分。因为"绷"是芭蕾舞审美的四大原则之一，也是构成优美舞蹈造型的必要条件。大家在日常生活中也可以尝试"绷"的感觉，比如当你拍照时，把腿向远处伸直，再把脚尖绷紧，就会无形中延长腿的长度，强化腿的流线型，让整个人的线条比例看起来更修长更优美。

（3）外开　坐姿准备，由大腿根发力带动双腿向两边转开至两膝朝外（图2-5），大腿内侧夹紧，小脚趾尽量贴地，忌松膝盖。

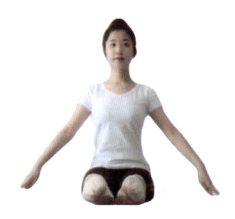

图2-5　腿的外开

具体来讲，端正优雅的坐姿是外开的准备动作，外开从大腿根开始，大腿、膝盖、小腿、脚腕、脚尖全部向外旋转发力。需要注意的是，腿在外旋的同时膝盖、小腿、脚跟尽量并拢；后背不能放松驼背，腹部收紧；膝盖要保持伸直。

与刚刚讲过的"绷"一样，"开"也是芭蕾舞审美的四大原则之一，它指的是芭蕾舞者需要从肩、胸、胯、膝、踝五大关节部位，左右对称地向外打开，或向两侧打开，尤其是两脚应该向外打开180度。对于芭蕾舞来说，外开是一种艺术性的表达，即"肢体向外呈放射性延伸"才是美的诉求。

从解剖学上分析，通过正确的外开训练可以有效改善腿型，因为正确的外开是从腿的顶部开始，也就是髋关节。除此之外，外开的训练还涉及股骨、膝关节、踝关节和足，也就是说，骨盆和脊椎的姿势控制、下肢的功能都能够通过练习外开进行改善。

很多同学刚开始接触芭蕾，会觉得不适应，因为芭蕾舞中很多的姿势与人体的自然状态相违背，初学者非常不适应，勉强模仿外在姿态，而不理解其原理，很难保持动作。比如，外开训练时常见的错误，一是以为外开是通过夹紧臀部肌肉完成的，事实上，外开是由髋关节外旋肌来发力的；二是有些同学靠膝关节外开，长此以往也会损伤膝关节韧带（图2-6）。大家可以自己找一下外开的感觉：以尾椎为中轴，臀部像两扇门打开，利用深层的外旋肌肉引导髋关节外开。

（4）压前腿　压前腿是以坐姿为基本姿态，双腿并直平伸，双腿在勾和绷的形态上，结合芭蕾三位手，以拉伸柔韧度为训练目的的一个基本动作（图2-7）。在地面以髋关节为支点，躯干直立、气息松弛地存于横膈膜处，同时向前延伸和向下压。压腿可采用单人或双人辅助的形式进行。

压前腿的动作看似很简单，但是需要注意两个关键词，一是长，二是直。长是指压腿时身体拉长、腿拉长、手拉长、脑顶拉长，手轻搭脚上向远拉长，要有延伸感；直是指双腿要伸直、脚绷直。压腿时膝盖窝一定要伸直贴住地板，腹部贴紧腿，注意呼吸放松，下压时呼气，还原时吸气，不要使力量对抗。初学者在压腿时可采用双人压腿的方式进行辅助配合。"宝剑锋从磨砺出，梅花香自苦寒来"，压腿练习需要耐心与坚持，不可一蹴而就，避免受伤。

（5）压旁腿　地面压旁腿有两种形式，一是双腿分别形成吸腿和旁腿，手位成芭蕾三位手位压旁腿；二是在横叉的姿态上压旁腿（图2-8、图2-9）。

图2-6　错误的外开方式

图2-7　单人压前腿

图2-8 吸腿压旁腿

图2-9 横叉压旁腿

地面压旁腿的具体要求是：①身体直立、腿部伸直外开，绷脚，并在整个动作过程中保持这一姿态；②向旁下压时强调翻胸，肩背部位与旁腿贴拢，眼睛看天花板。

初学者在压腿时尤其要注意的是，当身体压下去的时候，脚背很容易倒，也就是大脚趾去贴地板，这是错的，一定要脚背朝上。长期使用错误的方式压腿，会影响腿部骨骼和肌肉形状，造型内八脚、O形腿等问题。

（6）压后腿　压后腿的做法是以弓箭步为基本姿态，前腿站弓步，后腿向后向远拉伸伸直，双手轻放在膝盖上（图2-10）。

图2-10 弓步压后腿

大家要注意到，压前腿与压旁腿都是采用地面压腿的方式，但是压后腿时我们采用了弓步压后腿的方式，因为这种方式可以帮助我们锻炼到髋关节周围的很多肌肉，比如髂腰肌（图2-11）。髂腰肌是由两组大肌肉组成，即起点为下腰部的腰大肌和起点为骨盆内部的髂肌。髂腰肌太紧、缩短，会导致骨盆前倾；髂腰肌无力，还会体现在坐姿时弓背、小腹外凸（图2-12），影响我们的健康体态。

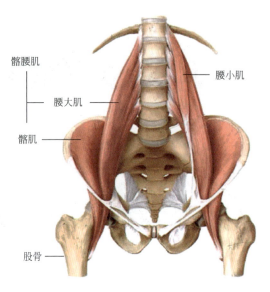

图 2-11　髂腰肌

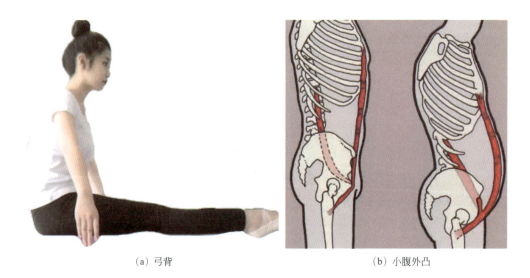

（a）弓背　　　　　　　　　　　　（b）小腹外凸

图 2-12　髂腰肌过弱的影响

弓步压后腿的具体要求是：①弓步准备，保持前腿小腿垂直于地面，大腿肌肉内旋下沉；②颈部向上延伸，双肩下沉，胸腔打开，腹部上提；③双腿脚跟和脚趾在一条直线上；④重心在两腿之间，不要把力量压在贴地的膝关节上；⑤腿部保持在一个平面，不要一前一后。

（7）踢腿　也叫大踢腿，是培养腿的力度和开度的训练（图2-13），是舞蹈基本功的一个重要练习环节，它可以巩固压腿、劈腿、耗腿的效果。通过踢腿训练可以增强腿的软度与韧度，增强腿部肌肉的爆发力，还可以增强对身体中段的控制能力。腿，对一个舞者来说，是展现形体美的重要"武器"，因此，踢腿更能体现一个舞者的专业素质。大踢腿则是训练"腿功"的主要训练方式。

图2-13　芭蕾大踢腿

① 踢前腿：绷脚外开并腿仰卧，双手打开旁平位置掌心向下准备。在双腿外开（膝盖及腿部肌肉转开向上）的基础上（图2-14），动力腿由腰发力脚背带动，从胯根处往上直膝快踢到最大限度（以踢到头为最佳），踢时注意保持两腿的同时外开，主力腿至上半身紧贴地不受动力腿的影响，动力腿有控制地慢落回原位（注意落地无声）（图2-15）。

图2-14　踢前腿准备

图2-15　地面踢前腿

② 踢旁腿：绷脚外开并腿侧卧，一手贴耳掌心向下伸展于头的上方，另一手侧扶地准备（图2-16）。在动力腿外开（膝盖及腿部肌肉转开向上）的基础上，由腰发力脚背带动，从胯根处往上直膝快踢到最大限度（以踢到头为最佳）（图2-17），踢时注意主力腿至上半身紧贴地不受动力腿的影响，动力腿外开并有控制地慢落回原位。

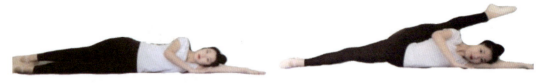

图2-16　踢旁腿准备　　　　　　　　图2-17　地面踢旁腿

③踢后腿：双手直臂撑地，主力腿单腿跪地，动力腿绷脚外开（膝盖及腿部肌肉转开向外）直膝点地，眼睛平视前方准备（图2-18）。动力腿由腰发力脚尖带动，从腰开始往上直膝快踢到最大限度（找脑袋），同时扬头往后甩胸腰（图2-19）。踢时注意沉肩押脖子并保持两肩一直线不歪斜（例如，踢左后腿时用右后背找腿；踢右腿时用左后背找腿），动力腿保持外开忌掀胯，并有控制地慢落回原位。

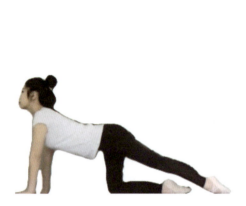
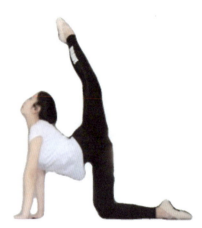

图2-18　踢后腿准备　　　　　　　　图2-19　地面踢后腿

（8）芭蕾行礼　芭蕾是皇室宫廷艺术，行礼是芭蕾舞中最美妙的环节。女性芭蕾舞者的行礼用到的是西方贵族的传统礼节——屈膝礼（图2-20）。屈膝礼的来源至少可以追溯到中世纪，源自一种"礼貌"，是一种尊重的标志。在欧洲传统中，女性会向皇室成员行屈膝礼。之后屈膝礼被视为一种宫廷礼，与男性鞠躬的礼节相对应。

图2-20　传统与现代屈膝礼

在芭蕾舞课堂中，行礼代表着课程的开始和结束。在展示行礼时，要彰显贵族气质，整个脊椎相对垂直，上身整体微微前倾，下颌微含，整体动作要从容高贵，简短而矜持。

屈膝礼的做法是：①自然位准备，手臂放松垂直放在身体两侧；②身体保持挺拔，腿夹紧，收腹，头向上顶，面部表情放松；③将重心移到一只脚，通常是左脚，将另一只脚向后移动到支撑脚的外后方，弯曲膝盖；④同时上身保持挺拔，不能含胸驼背，要时刻想着自己头上顶着王冠（图2-21）；⑤双手提起裙摆，礼毕后，伸直膝盖的同时收回脚至站姿。

芭蕾的高贵、优雅、美妙，体现在仪式感上，"仪式感就是使某一天与其他日子不同，使某一个时刻与其他时刻不同"，仪式感就是尊重。

图2-21　芭蕾舞行礼

2.素质练习

为了保持空乘专业学生身体姿态优美挺拔、增强身体控制力和平衡力，在课堂素质练习环节，经过多年的经验总结，主要安排两部分训练内容：一是对核心肌群的训练，二是对背部肌群的训练。

（1）核心肌群　核心肌群是指环绕在我们躯干周围的肌肉，包括腹肌、髋部肌群以及与脊椎、骨盆联结的肌肉（图2-22）。当我们手和腿活动的时候，这些核心肌肉会帮助身体保持稳定，也可以使身体保持正直。也有人称这些肌肉为"能量来源"。因为整个人体排列就好像一个运动链一样，而核心部位连接了人体的上下两个部分，好像是一座桥。如果这座"桥"出现了问题，那么很有可能会导致上/下半身乃至整个运动链出现问题。

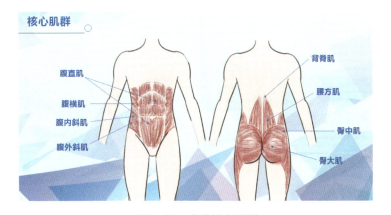

图2-22　身体核心肌群

核心力量训练指的是一种力量训练的形式。所谓"核心"是人体的中间环节，就是肩关节以下、髋关节以上包括骨盆在内的区域，是由腰、骨盆、髋关节形成的一个整体，包含29块肌肉。核心肌肉群担负着稳定重心、传导力量等作用，是整体发力的主要环节，

对上下肢的活动、用力起着承上启下的枢纽作用。强有力的核心肌肉群，对运动中的身体姿势、运动技能和专项技术动作起着稳定和支持作用（图2-23）。

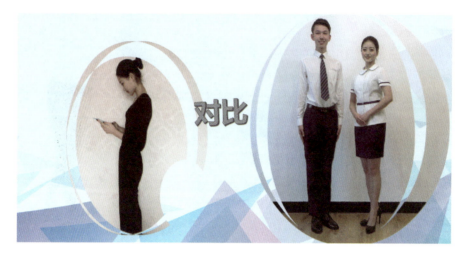

图2-23　身体核心松散与稳定对比

在课堂中，我们对核心肌群的训练主要通过上卷腹，下腹拉伸，侧腰肌A、B和平板支撑等动作完成训练。

① 上卷腹　上卷腹的训练目的是提高目标肌肉腹直肌的肌肉力量与耐力，主要锻炼部位是腹直肌上部，次要锻炼部位是颈前肌肉。

a.准备动作：平躺在地面上，膝盖曲起，与肩同宽，大腿与小腿成30度角，手放在脑后勺。

b.动作做法是：用腹部力量，慢慢卷起上身，慢慢躺下，高度为肩胛骨离地，不可用手的力量抓脖子，容易拉伤颈椎。保持呼吸（图2-24）。

图2-24　上卷腹

② 下腹拉伸　下腹的训练方式为仰卧举腿，训练目的是增强下腹肌肉力量，塑造腹肌线条，在做下腹训练时可以采用两种训练方式，一是腹肌拥有一定力量，可将双腿伸直抬起；二是腹肌没有力量的，将膝盖弯曲，做腿屈伸训练（图2-25）。

a.准备动作：平躺在地面上，小腹肌肉收紧，手放在小腹上；双腿夹紧弯曲抬起，大腿与小腿为90度角。

b.动作做法：腹部肌肉收紧，腿慢慢伸直，离地面25度。也可用单腿点地动作替换训练。保持呼吸。

图2-25　腿屈伸

③ 侧腰肌 A　这个动作也称为侧弯训练，训练目的都是增强腰部肌肉力量，拉伸腰部肌肉和韧带，主要锻炼部位是腹直肌、腹外斜肌、腹内斜肌和腰方肌。

a.准备动作：平躺于地面上，手放在身体两侧，手臂不能贴地，上身卷起肩胛骨离地。

b.动作做法：下肢不动，腰部向右侧弯曲，用右手指尖碰右脚后跟，身体回正，再用左手找左脚后跟（图2-26），回正。保持呼吸。

图2-26　侧弯训练

④ 侧腰肌 B　这是针对整个核心的练习动作，帮助身体掌握平衡技能更好地控制躯干。主要训练部位为腹外斜肌和腹内斜肌，参与的肌肉为腹横肌、腰方肌、竖脊肌、多裂肌。

a.准备动作：侧躺于地面上，一只手弯曲，胳膊肘撑地，手臂与肩膀垂直，另一只手撑在腰上。两条腿前、后错开。

b.动作做法：髋关节慢慢离地，身体向上推起，整个人的身体成一条斜线（图2-27）。再慢慢落下，回到地面。向上推起髋关节不可以过高，从侧面观察，不可以撅屁股。保持呼吸。

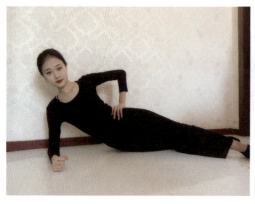
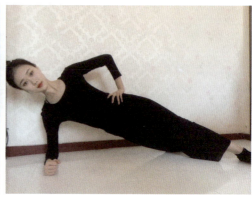

图2-27　侧举训练

⑤ 屈肘平板支撑（图2-28）　主要训练部位是核心肌群，训练目的是塑造腰部、腹部和臀部的线条，帮助维持肩胛骨的平衡，雕刻背部线条，增强身体核心力量。

主要参与的肌肉包括竖脊肌、腹直肌、腹横肌。次要参与的肌肉包括斜方肌、肩袖肌群、三角肌、胸肌、前锯肌、臀大肌、股四头肌、腓肠肌。

a.准备动作：在瑜伽垫上做俯卧撑姿势。

b.动作做法：俯卧，双肘弯曲支撑在地面上，肩膀和肘关节垂直于地面，双脚踩地，身体离开地面，躯干伸直，头部、肩部、胯部和踝部保持在同一平面，腹肌收紧，盆底肌收紧，脊椎延长，眼睛看向地面，保持均匀呼吸。

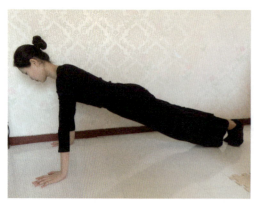
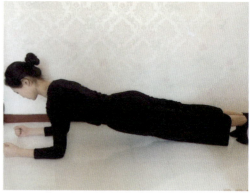

图2-28　平板支撑

平板支撑看起来很简单，但是对手臂、肩部、腰部肌肉都有一定的要求。训练时要注意三点，一是任何时候都保持身体挺直，并尽可能最长时间保持这个位置；二是需要一个适合训练的地点，不能太硬也不能太软；三是肩膀在肘部上方，保持腹肌的持续收缩发力（控制）。

（2）背部肌群　背部肌群是背部骨骼肌的总称，包括浅层的斜方肌、背阔肌和深层的骶棘肌。对于上半身来讲，背部虽然没有胸部那么直观，但是作为全身三大肌群之一的背部，对其的训练一定不能忽视。因为背部肌群对于我们的健康与体态都起着重要的作用。

从健康的角度来看，规律的背部训练可以改善由于不良习惯引起的腰酸背痛现象；从体态上来看，规律的背部训练可以协调整个上半身肌群的发展，改善因为久坐与低头使用手机引起胸背肌群发展不协调而导致的含胸驼背的体态问题，让身姿更加挺拔并且塑造倒三角身材；从减肥的角度来看，任何力量训练都会通过肌肉含量的增加而提高基础代谢，从而更有助于减肥减脂，背部训练当然也不例外。

在训练中还应注意的是，对于女性来讲，我们的目的并不是像男性一样要把背部训练得多宽多厚，而是对背部进行塑形，让背部线条清晰流畅。

① 俯卧两头起：背肌的训练动作是俯卧两头起（图2-29），主要训练部位是背部竖脊肌。这个动作形似超人飞行，又叫超人起飞。

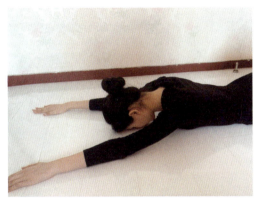

图2-29　背肌俯卧两头起

a.准备动作：完全放松俯卧在地板上或垫子上，手臂向前方伸直，双腿向后拉伸伸直。

b.动作做法：吸气收紧腹部，同时手臂和腿同时向上抬起离开地面，拉伸腹肌，收缩竖脊肌停顿2秒，再慢慢呼气放松，缓慢地降下双臂、双腿和胸部，回到原始位置。身体不可以放松，突然地落地。可以两人一起做。另一人坐在脚踝的位置。保持呼吸。

刚开始训练时也可以用单臂单腿来完成，即先抬起左臂和右腿，再落下。右侧同理。背肌训练后建议做一组仰卧抱膝盖前后滚动的伸展动作，放松和拉伸背部肌肉。

② 夹背系列：夹背训练包含三个训练内容，分别是TW（图2-30）、YW（图2-31）和YTW动作。主要训练部位是肩胛提肌、斜方肌与竖脊肌。因长时间保持一个姿势玩手机、看电脑产生的驼背和探颈问题，都可以通过一系列的夹背训练得到改善。

a.准备动作：俯卧在瑜伽垫上，双臂与身体呈T字，双手握拳，大拇指朝上。

b.动作做法：肋骨不要离开地面，拇指用力上举，同时后缩手臂至与身体呈W字，夹紧双肘，感受中背部肌肉发力、背部中间被挤压。向上吸气，还原呼气。

图2-30　俯卧TW夹背

图2-31　俯卧YW夹背

做TW训练时，要注意动作的感觉是后缩上举时，下背部有明显紧绷感，中背部有向中间挤压的感觉，常见的错误是弯腰弓背和手臂在运动过程中发生旋转。

以上是我们总结出的可以有效提高空乘专业学生身体素质、提升形象气质的训练方法。在训练过程中，除了掌握正确的训练方法，还要有顽强的意志力。训练时付出越多，所收获的就会越多。刚开始时肌肉会酸痛，身体会出现疲惫感，这都是正常的现象，好身材只留给有毅力的人！就像乘务员工作一样，看起来很轻松，但是背后也需要长期的坚持与付出。"你只有非常努力，才能看起来毫不费力"，人生需要坚持，训练也是！

二、地面组合

地面组合是地面舞蹈动作组合的简称，它是由两个以上的地面舞蹈动作相联接组合在一起的称谓。在初级阶段，芭蕾基础训练动作要在地面完成；到了中级与高级后，我们的基础训练会从把杆上开始。下面推荐的是适合初级者学习的芭蕾地面基本训练动作组合，主要内容为六个，分别是行礼组合，勾、绷脚组合，腿的外开组合，压腿组合，吸、伸腿组合，踢腿组合。

1.课程开始——行礼组合(图2-32)

准备姿势	前奏第8拍	1—2拍	3拍
脚下站小八字位,手臂放松,后背保持挺拔	低头	头抬起,吸气手打开小七位	左脚后撤

4拍	5—6拍	7拍	8拍
吸气,微微提裙	微蹲,低头	起直	收回

第2个八拍重复第1个八拍动作,做反面。

图2-32 行礼组合

动作要点

(1)后背脊柱要保持挺拔,动作从容优雅。
(2)行礼时要配合呼吸,表情自然放松。

2.地面基本功训练组合

（1）勾、绷脚组合（图2-33）

准备姿势　　　　　　　　　　①1—2拍　　　　　　　　　　3—4拍

双腿并拢伸直，上身垂直坐地，挺胸收腹腿夹紧，双手两侧指尖点地　　　双脚同时勾起脚趾　　　　　双脚全勾脚背

5—6拍　　　　　　　　　　7—8拍

推动脚背，双脚同时回到勾脚趾　　　双脚同时绷脚

第②八拍动作同第①八拍

③1—2拍　　　　　3—4拍　　　　　5—6拍　　　　　7—8拍

双脚同时勾起脚背　　同时绷脚　　双脚同时勾起脚背　　同时绷脚

第④八拍动作同第③八拍

图2-33　勾、绷脚组合

动作要点

（1）后背脊柱要保持挺拔，动作干净。
（2）脚趾绷向斜下远处，要有延伸感。

（2）腿的外开组合（图2-34）

准备姿势

①1—2拍

3—4拍　　5—8拍重复一次

双腿外开伸直，上身垂直坐地，挺胸收腹，大腿内侧夹紧，双手两指尖点地

双腿并拢夹紧

双腿外开

②1—2拍

3—4拍

右腿外开抬起25度，头向左倾斜，眼睛看脚趾间

腿落下，头不动

5—6拍

7—8拍

两次头，先向右再向左

回正

第③八拍动作重复第①八拍动作。

第④八拍动作重复第②八拍动作，做反面。

图2-34　腿的外开组合

动作要点

（1）后背脊柱要保持挺拔。

（2）从大腿开始向外转开，膝盖、小腿、脚跟尽量并拢。

（3）压腿组合（图2-35）

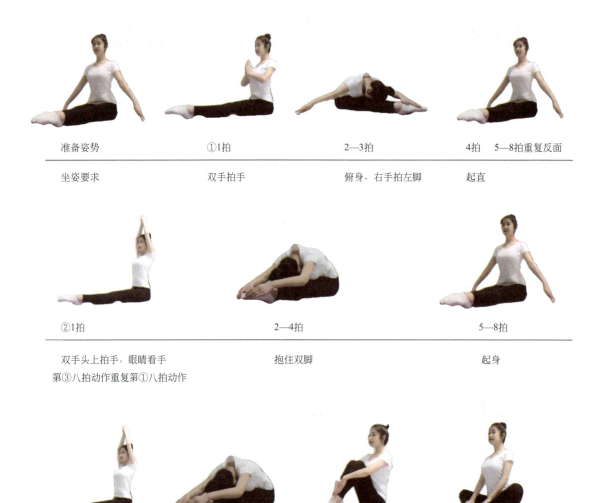

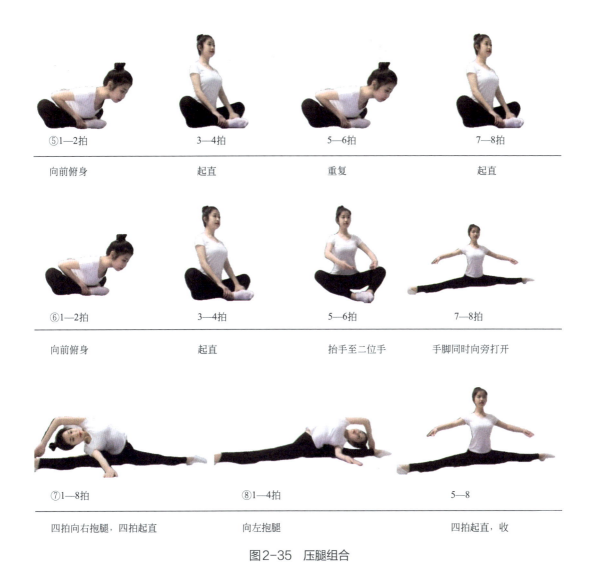

图2-35 压腿组合

> **动作要点**

（1）膝盖伸直。
（2）压前腿时向前延伸，压旁腿时头向上看。

（4）吸、伸腿组合（图2-36）

①准备姿势	1—2拍	3—4拍	5—8拍
平躺于地面，手放于斜下方45度	吸左腿	向上伸直，转开	慢慢落回地面

第②～④八拍重复第①八拍动作。

图2-36　吸、伸腿组合

> **动作要点**
>
> （1）腹肌收紧，绷脚。
> （2）伸腿时腿要向外转开，落腿时转正，落地腿夹紧。

（5）踢腿组合（图2-37）

①准备姿势	1—2拍	3—4空	5—6拍	7—8空
平躺于地面，腿转开准备，手放于斜下方45度	右腿快踢慢落	停住	左腿快踢慢落，停	

第②～④八拍重复第①八拍动作。

图2-37　踢腿组合

> **动作要点**
>
> （1）踢腿时腹肌收紧，腿要向外转开，绷脚，落地有控制。
> （2）踢旁腿时转身，身体保持一条直线。

任务二
芭蕾扶把训练

案例

"什么？你居然学芭蕾？你是说，要用脚尖跳舞的那种芭蕾？""你这体型体重，与芭蕾有点违和吧……"这些话常常伴随着诧异的目光，出现在赵冰同学告诉身边朋友她在学校学习芭蕾课之后。

"老师我很难过，我不敢告诉别人我在学芭蕾舞，你让拍的课后作业芭蕾照片我也没有自信发朋友圈"，赵冰失落地告诉我，"因为自己胖，很多同学都笑话我，说我是'灵活的胖子'，觉得我在浪费时间，但是他们不知道，在穿上舞鞋的那一刻，我觉得我很自信，我找回了自己，日常生活中那些小情绪、不愉快都变得暂时无所谓，脑海中有的就是小心专注，继续跳下去。"

"赵冰，你可以的，你要答应自己，勇敢地去尝试去努力，坚持着直到丑小鸭长出美丽洁白的羽毛的那一刻。老师期待你能立起足尖，自信地做出美丽旋转的那一天！让我们继续扶把训练吧！"

一、芭蕾基本概念

1.扶把训练

（1）含义 扶把训练也叫"舞蹈把上训练"或"舞蹈把杆练习"。把杆拥有两层意思，一指舞者在表演动作时借以保持平衡的木条，同时还指系列热身和提高中间舞步技能的动作练习（图2-38）。

（2）内容 扶把训练是正式芭蕾课程的第一个部分，也是芭蕾技巧的基础部分。训练内容从蹲（Plié）、

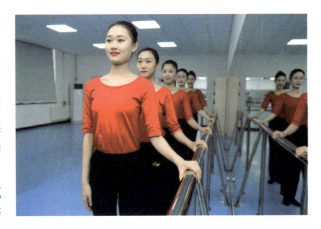
图2-38 把杆动作训练

擦地（Battement tendu）开始，经过划圈（Rond de jambe）、单腿蹲（Fondu）到大腿踢（Grand battement jeté）结束，是一整套系统科学的训练内容。

（3）意义　芭蕾扶把训练，主要训练腿部的肌肉能力，包括开度、柔软度（蹲、深度）直立，以及身体、头、手的配合和动作的协调性，通过练习可达到身体的直立感和稳定性，以及较准确地移动重心的能力，使全身肌肉、关节、韧带得到全面锻炼，为中间较复杂较困难的技术技巧打下坚实的基础。

（4）目的　扶把训练是塑造姿态美的主要手段，对发展下肢及躯干的力量、柔韧、灵巧、协调，增强对身体重心的控制，提高平衡能力都非常有效，同时可规范身体的姿态。从扶把训练到中间练习，无论是慢板还是快板，都建立在一套系统完备的规则的基础上，其目的是帮助大家养成良好的训练习惯，从而培养优雅和高贵的气质。

2. 教室方位

芭蕾舞作为一门表演艺术，除了在舞台上进行表演以外，在日常训练中，我们使用的教室就是另一个表演舞台。最初学习的时候，所有动作都是面对教室正前方来做的，就像在舞台上面对着观众所在的方向一样（图2-39）。所以，对教室的方位认识是练习芭蕾舞的基础，在学习身体基本方位之前，先要学习芭蕾舞中经常使用到的八个方位。

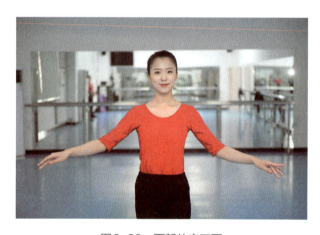

图2-39　面朝教室正面

以教室或舞台的正前方为1点，在舞台上看是观众所在位置，在教室里就是老师授课所在的位置。以顺时针方向排列，右前角为2点，右方为3三点，右后角为4点，正后方为5点，左后角为6点，左方为7点，左前角为8点（图2-40）。从站在教室中间面向镜子开始，就像面向观众一样。教室的前方就是舞台前方，即观众席和包厢，身体的后面是舞台后方。以教室中心为准，身体的右侧为舞台右方，左侧为舞台左方。

在芭蕾舞中，舞姿的构成、造型、运行线路、运动方向在训练及舞台表演中是极其重要的。为了使大家在做动作的时候可以更加完美

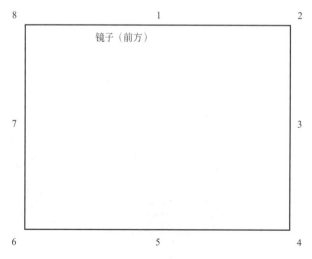

图2-40　教室方位

和准确，瓦冈诺娃根据斯捷潘诺夫的"人体运动字母表"中的标记方法，提出了这一简洁、实用的方位划分法。这八个方位的标记已成为芭蕾训练中必须遵守的法则，它能够使舞者在训练和表演中精确掌握各种舞姿的方位和舞姿变换转动时的准确方向，从而使动作做得更具完美性、准确性、规范性。在课堂上找到自己身体的正确方向，才能向着优雅的舞姿更近一步。

3.脚位、手位、头

（1）脚的位置

① 训练意义　芭蕾舞中共有五种基本脚位。古典芭蕾训练的基本要素是外开性，而外开训练的基础是通过脚的五个外开位置来达到的。在芭蕾课上，一切动作都要从脚的五个位置开始，而且又都必须结束在五个位置上。外开并非易事，但也并不可怕，它需要时间和坚持不懈的刻苦锻炼。有些同学的自然开度好，外开动作能很轻易地完成；有些同学开度较差，但多练习就会逐渐达到要求。

② 站位的方法（图2-41）

一位：脚跟靠拢两脚外开，脚尖向旁与双肩形成一条平行线。

二位：站成一位的两脚直线向两旁分开，两脚脚跟中间距一横脚。

三位：两脚外开，一脚脚跟外缘紧贴另一脚前的中间部分。

四位：两脚外开，一脚放在另一脚前面，脚尖对另一脚的脚跟，中间相距一竖脚。

五位：站四位的脚回收，双脚紧贴。

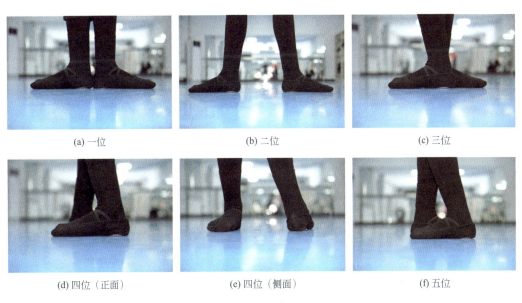

(a) 一位　　　(b) 二位　　　(c) 三位

(d) 四位（正面）　　　(e) 四位（侧面）　　　(f) 五位

图2-41　脚的五个位置

> **注意事项**
>
> （1）站一、三、五位时，重心要均匀放在两脚上。
> （2）二、四位重心要平均分配在两脚中间。

图2-42 手形

图2-43 手臂

（2）手的位置

① 训练意义　芭蕾舞中，拥有七种基本手臂位置，手臂通过移动勾勒出身体周围空间。手臂位置与脚部位置、身体舞姿和动作相互衬托，在古典芭蕾舞中双臂塑造修长曲线。

② 手与手臂的形状　这部分包含两个学习内容，一是手的形状，二是手臂的形状。手形要求：五指自然靠拢，大拇指和中指靠近，松弛地形成一个小的弧线形，手腕不能有折角（如图2-42所示）。手臂要求：从肩、上臂、肘、小臂加上手形构成一条延长的没有棱角的弧线（图2-43）。

③ 手的基本位置（图2-44）

一位（准备位）：按手臂要求双手下垂稍离开身体，手心向里，两手之间相距10厘米左右。

二位：保持一位的形状抬至身体前面与横膈膜相等高度，手心对横膈膜下端。

三位：保持二位形状抬至头的前上方，停在头不抬视线可及之处。

(a) 一位

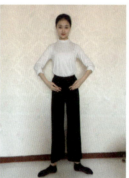
(b) 二位

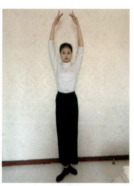
(c) 三位

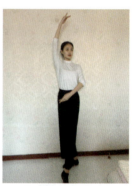
(d) 四位

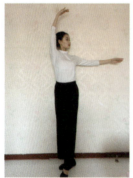
(e) 五位

(f) 六位

(g) 七位

图2-44 七种芭蕾手位

四位：一只手保持三位，另一只手从三位上由小手指外延带着切下来成二位。
五位：一只手保持三位，另一只手从二位往旁打开。
六位：一只手往旁打开，另一只手从三位上用小指带着切下来成二位。
七位：保持二位形状，双手同时向两旁打开至两肩前面，上臂低于肩，肘和小臂低于上臂，手心向前偏里，两臂形成一个延长的大弧形。

注意事项

（1）练习时先从一位、二位、三位、七位开始。
（2）做所有手位都要注意两肩下沉，特别是三位要避免耸肩。

（3）头的位置
① 训练意义　在古典芭蕾中，除了外开的五个脚的位置构成芭蕾舞风格和训练技术特点外，塑造完美又生动的舞姿造型还需要头部和面部表情的参与，如果没有头的配合会使各类动作、技术技巧不完整，影响动作的灵活性。
② 头的运动　头的方向和变化规律包括偏头、倾头、仰头、转头和饶头等，以手位练习为例，从一位手开始，眼睛要目送手指直到动作结束（图2-45）。
③ 动作要求　头部练习时要保持头直立而颈部不紧张，面部表情自然不造作，即使做吃力的动作，也不可出现丝毫紧张和抽搐的表情，要显示出"毫不费力的优雅"。

图2-45　头与手的配合

二、把杆组合

在基础芭蕾课中，我们首先要面向把杆做练习，随后单手扶杆做练习。站在把杆前，必须遵守一定的礼仪规则，其中包括四点：一是确定个人脚部和手臂伸展空间；二是每个动作练习均按传统以右脚开始；三是在每个动作练习的音乐开始之前，站立且双臂准备位以示身体与精神准备就绪；四是要结束每个动作练习时，脚部保持最终位且双臂收回准备位以示动作完成。

芭蕾舞诞生于法国路易十四的宫廷，所以芭蕾相关术语均是法文。在芭蕾课上，我们均采用法文芭蕾术语。针对乘务员专业安排的形体训练内容，是严格按照科学、严谨、传统的芭蕾把杆练习顺序完成的，一共包含八个内容，分别是蹲（plié）、擦地（battement tendu）、小腿踢（battement tendu jeté）、地面划圈（rond dejambe par terre）、单腿蹲（battement fondu）、小弹腿（battement frappé）、吸抬腿（battement développé）和大踢腿（grand battement jeté）。

1. plié

（1）定义　plié是扶把上的第一个动作，有膝盖半弯曲（demi plié）（图2-46）和膝盖大弯曲（grangd plié）两种做法。

（2）训练目的

① 加强跟腱、踝关节、脚腕的韧带及膝盖的力量。

② 锻炼腿部推地的力量和弹性及落地的控制力量。

③ 臀部、膝盖、踝关节热身。

（3）做法和要求

① 躯干直立，后背、腹部肌肉收紧，跨上拉大腿肌肉收紧并向外转开到极限。

② 双腿下蹲时膝关节平稳连贯地下蹲到最大限度，脚跟不得离开地面。

③ 起时用脚下压的反作用力，依靠脚腕和膝关节的韧性力量将身体推起，最后达到两腿完全伸直，使身体有继续上升的感觉。

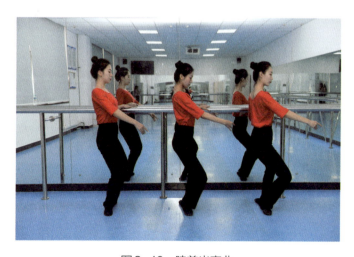

图2-46　膝盖半弯曲

2.battement tendu

（1）定义　battement tendu 是扶把上的第二个动作（图2-47），也是芭蕾训练中脱离双脚重心，构成主力脚和动力腿关系的第一个动作，是腿离开躯干向身体前、旁、后三个方向运动的最基本训练和形态。

（2）训练目的

① 锻炼脚腕和脚掌的柔韧性和弹性。

② 练习脚背和脚的外开。

③ 训练一条腿重心在动作中如何保持身体的平衡和稳定。

（3）做法和要求

① 重心平均放在两脚上，动作开始将重心移到主力腿上。

② 动力腿向身体三个方向的一方全脚擦出，然后逐渐使脚跟、脚掌离开地面，到不破坏身体重心和姿态的最远点推脚背成脚尖直立点地。

③ 收回时相反依次全脚收回原位，脚跟踩实。

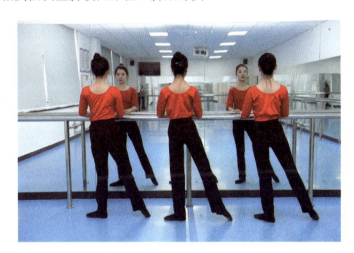

图2-47　双手扶把一位旁擦地

3.battement tendu jeté

（1）定义　battement tendu jeté 是扶把上的第三个动作（图2-48），是学习芭蕾过程中接触到的第一个脚离开地面的动作。练习小踢腿时要先做分解的动作，再做完成体动作。

（2）训练目的

① 与 tendu 相同。

② 以比 tendu 更快的速度更强的力量，在动力腿离开地面15度到45度的范围内，锻炼动力腿运动自如。

③ 进一步锻炼主力腿的重心感和支撑力。

（3）做法和要求

① 动力脚从全脚位强有力地擦出，延伸至脚尖离地15度、25度，最高不得超过45度。

② 全脚经过tendu后，脚背快速有力绷起，力量集中在整个脚上。
③ 经过tendu的过程收回，脚与地面的摩擦要大于tendu，不能用大腿控制。

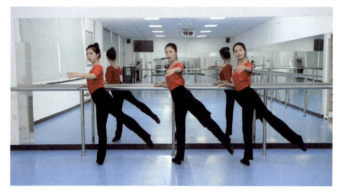

图2-48　单手扶把向后小踢腿

4.rond dejambe par terre

（1）定义　rond dejambe par terre是扶把上的第四个动作（图2-49）。此动作区别于plié和battement的地方是它离开了屈伸和弯直训练的基本因素，而是以胯为轴，进行髋臼关节的转动练习。动作有en dehors和en dedans两种形式。

（2）训练目的
① 锻炼动作腿的外开以及膝关节的稳定性。
② 训练整个动力腿和脚在两个方向往外延伸的动作。
③ 在骨盆保持静止的同时，使动力腿最大幅度地转开。

（3）做法和要求
① 重心始终稳固在主力腿上，支撑腿要非常用力踩住地板，不能随动力腿摆动，严格保持胯的稳定性。
② 前后画圈中位置要准确。
③ 划圈时转开伸直拉长到脚尖，绷紧往远处划，脚尖不离地，连贯平稳，擦出和收回经过一位时，要求和tendu一样。

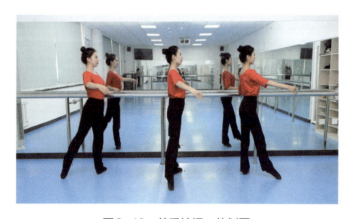

图2-49　单手扶把一位划圈

5.battement fondu

（1）定义　battement fondu是扶把上的第五个动作（图2-50）。它的动作特点是一条腿做蹲起，另一条腿同时做曲伸。

图2-50　把上单腿蹲

（2）训练目的

① 同plié。

② 在一条腿重心状态下锻炼腿更强的韧劲及各关节韧带的柔韧性、控制力、推力和弹力。

③ 为中跳做准备。

（3）做法和要求

① 双腿逐渐下蹲，同时弯同时直。

② fondu的开始姿势叫作"假设的sur le cou-de-pied"（法文原义为"放在踝骨上"，因为并不真的放在上面，所以叫"假设的"）。

③ fondu下去和起来要平稳，有控制，动作始终要把节奏灌满，不能有停顿（指蹲到最低和起来之前）。

6.battement frappé

（1）定义　battement frappé是扶把上的第六个动作（图2-51）。这个动作是battement类中第二种形式的第一个动作。类似的动作有petit battement和battement battu等。

图2-51　单手扶把小弹腿

（2）训练目的

① 锻炼膝关节和踝关节的弹性、灵活性。

② 锻炼小腿和脚背的力量。

③ 适应训练节奏从缓慢到快速的变化。

（3）做法和要求

① 初学时采取勾脚，更大地活动脚腕。

② 动作从tendu旁点地开始，保持膝盖外开大腿不动，小腿迅速有力地收回击打，再迅速有力地射向旁、前或后。

③ frappé向前脚跟先走，收回时膝盖先向旁拉；向后是先打开膝盖，收回时小腿主动；向旁控制住大腿。

7.battement développé

（1）定义　battement développé是扶把上的第七个动作。它同battement relevé lent一样不单单是训练性质，而是同属于舞台舞蹈adagio基本元素之一，通常与扶把上的第七个动作"控制"在一起训练（图2-52）。这个动作是扶把上难度最大的动作，要求在90度以上完成。

图2-52　把上向前吸抬腿

（2）训练目的

① 训练整条腿的伸展能力。

② 在身体重心稳定的情况下把腿控制到最高点，为中间的控制练习做好准备。

③ 训练后背的支撑感和腿的柔韧性，为把下中间训练的旋转和大跳动作做好准备。

（3）做法和要求

① 先做battement relevé lent的，再练习passé的，最后做完成体：脚从五位sur le cou-de-pied提到passé后再伸出90度。

② développé的整个过程重心要在主力腿的脚掌上，大腿转卡，提胯、立腰挺背。

③ 动力腿在passé伸出时，膝盖要上抬，小腿沿膝盖的高度伸出。

8.grand battement jeté

（1）定义　grand battement jeté 是扶把上第八个训练动作（图2-53）。这个动作是通过 tendu、jeté，由小到大、由易到难纵向训练的最高形式。

图2-53　把上大踢腿

（2）训练目的

① 锻炼腿的幅度、力度，以及最大限度地拉长大腿内侧肌和胯关节的稳定性。

② 使主力腿在动力腿90度以上的剧烈运动状态下，能控制后背保持身体的平衡和稳定。

③ 为中跳、大跳提供足够的动力和力量。

（3）做法和要求

① 做法与 battement tendu jeté 一样，区别是要求用更大的力量将腿抛到90度以上的高度。

② 踢腿时动力点在脚尖上，向前用脚跟、向旁用脚背、向后用脚尖，要踢得迅速有力。

③ 落地时要有控制地轻落，收回准确的位置。

从以上八个训练内容可以看出，整个把杆上的训练顺序是从小到大、从简单到复杂、循序渐进来完成的。把杆训练可以让你的全身肌肉、关节、韧带得到全面锻炼，为中间较复杂较困难的技术技巧比如大跳、旋转等打下一个坚实的基础。

另外，大家在自我进行扶把训练时更要明白的是，你的关注点不应该全部放在动作腿上，比如强迫自己腿要抬120度等，应更多地放在支撑腿和身体的重心上。在课堂上，我们反复强调过，在支撑腿外开的情况下，要把身体的各个位置准确地放在重心上，无论是双脚还是单脚，都要五趾完全放平踩在地面上。动作当中，胯、肩（四点）要放正，身体躯干要保持一定的稳定性。更重要的是，一定要学会听音乐，因为"音乐是舞蹈的灵魂"。

任务三
芭蕾中间训练

完成把杆练习后，芭蕾课就进入到舞蹈教室的中间部分。在芭蕾课中间部分，同学们要开始训练从把杆学到的动作，并学习慢速或快速的舞步和动作。中间部分是真正跳舞的地方。考虑到乘务员专业的特殊性，将中间训练的内容设计为手臂动作、连接舞步和跳跃三个部分。

一、手臂动作

（1）训练意义　在法语中，port本义为"运送"，bras为"手"，port de bras是手臂的运动，即在头的转动和身体的配合下，双臂准确地从一个手位到另一个手位的移动练习，也可翻译为手臂的练习。

port de bras在芭蕾训练中是一个很重要的组成部分，通过刻苦训练，可使双臂有柔软线条和协调性、连贯性，以及在运动中使双臂更有表现力，使双臂更加柔软流畅，富有造型美。俄罗斯学派有六种教学形式的port de bras，都在中间开始练习。在这里我们只以第一种port de bras举例。

（2）第一种port de bras的做法

① 准备：脚下站épaulement croisé右前五位，手一位头看外准备（图2-54）。

图2-54　épaulement croisé 方向

② 音乐：用 3/4 或 2/4。
③ 动作：1—2 手由一位抬至二位头往左倾，眼看右手心；
　　　　3—4 抬至三位，头看右手；
　　　　5—6 手打开七位，头随手右看；
　　　　7—8 加呼吸手由七位收回一位，头随手到一位再抬起看外。
（3）要求　眼睛始终看着手，哪只脚在前，眼睛就跟哪边手的路线；整个过程要平稳连贯，动作线条要流畅，站 épaulement croisé 要注意四点放正。

> épaulement 在芭蕾的中间练习时是个很重要的概念。它在法语中的原意是 [地质学] 谷肩、山肩，[建筑学] 护墙，[军事学] 火炮掩体。所以在芭蕾中，épaulement 这个名词术语就代表着肩膀、双臂和头部组成的整体。

二、辅助和连接动作

1. temps lié

（1）训练目的　temps lié 在古典芭蕾中有特殊的地位，其法文原义是"连贯的舞步"。temps lie 和 pas de basque 是两个非常传统的移重心的舞蹈动作，这两个动作都是帮助大家练习如何移动重心，把主力腿的重心移动到动力腿上（当重心在动力腿上，动力腿变主力腿）。

temps lié 主要训练舞蹈表演中手臂、头、身体和腿的协调性。通过头的转动和眼睛的视线相伴，培养舞蹈表现力。对于刚接触芭蕾学习的同学来说，协调性是最难训练的，而 temps lié 正是训练协调性的最好手段。

temps lié 是学院派程式化的训练，它的种类形式多样，一共有十一种。在这里我们只以 temps lié pas terre 举例。

（2）temps lié pas terre 的做法
① 准备：脚下站右前五位 épaulement，手一位头看二点方向准备。
② 音乐：用 3/4、2/4 或 4/4。
③ 动作：1—2 plié 手一位头看外；
　　　　3—4 plié tendu 前，手二位头看里；
　　　　5—6 经四位 plié 前移重心起成 croisé 后点地，手左五位，头看外（图 2-55）；
　　　　7 停；
　　　　8 脚收五位，手保持五位。
　　　　2—2 变 en face 方向同时五位 plié 手由三位落二位成左六位，头正；
　　　　3—4 plié tendu 旁，手由二位打开七位成双手七位，头看打开的手；
　　　　5—6 经二位 plié 移重心起成另一脚旁点，手、头不动；
　　　　7 停；
　　　　8 收左前五位，成另一面 épaulement 同时双手经呼吸收一位。

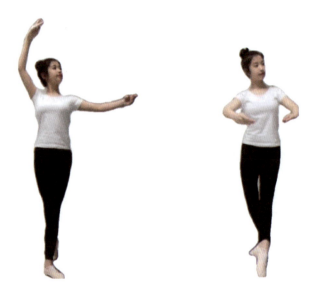

图2-55　temps lié 移重心

（3）要求　要注意plié四位移重心的胯正、外开和瞬间croisé前、后舞姿的正确，不可以跪膝、拧腰、转胯。

> 人体全部环节（整个人体）所受重力合力的作用点就叫做人体重心或人体总重心。以下是三个角度的重心检查要点，如果动作做不顺，从重心角度去分析动作，或许会有突破。
> ● 检查重心是在哪条腿上，是什么时候交替到另一条腿，当动力腿变成支撑腿，要用更多的力量向地板扎根。
> ● 检查重心是在低处（plié）、中间（全脚），还是高处（releve 和跳），从低到高要主动往上推，从高到低要向下落。
> ● 检查重心有没有移动，如果有移动，要主动将重心推到下一个位置。

2.pas de bourrée

（1）训练目的　pas de bourrée是在中间练习常用的一种动作，有连接、辅助、结束等多种用法。在adagio中作为连接动作，在allegro中作为辅助动作。pas de bourrée有多种形式，它可以向任何不同的方向做，可做换脚的、不换脚的。无论哪种，都是为了从一个动作过渡到另一个动作，从一个方向换到另一个方向。在这里以pas de bourrée simple（不换脚的）为例。

（2）pas de bourrée simple（不换脚的）——croisé前后走向的做法

① 准备：中间épaulement五位（图2-56）。

② 音乐：用4/4。

③ 动作：准备拍　5—6双手二位；7—8左后sur le cou-de-pied支撑腿plié，手打开六位。

图2-56　pas de bourrée simple（不换脚的）

1 左脚半脚尖，右脚前 sur le cou-de-pie，手二位；
2 右脚 croisé 向前迈一步在半脚尖上，左脚后 sur le cou-de-pie，手二位；
3—4 左脚落五位 plié，右脚前 sur le cou-de-pie 点地伸直，手六位，头看外旁；
5—8 往后走，头相反。

（3）要求　在做动作的过程中要保持两胯、两膝外开，踩下去的腿要伸直绷紧有力，而 sur le cou-de-pie 腿要抬得迅速干脆，脚跟前顶。

> 芭蕾中的 pas de bourrée 来源于法国的布雷舞步，初到中国后，既不像 plié，tendu 那样简单易读朗朗上口，也不像 pas de chat，grand jeté 那样可以简洁明了地翻译成猫跳、大跳，于是前辈们冥思苦想、深入基层、体察民情后终于想出了一个广大人民群众喜闻乐见的叫法——插秧步。

三、跳跃练习

1.pas sauté

（1）训练目的　pas sauté（小跳）是双脚起双脚落跳的种类之一，是我们在芭蕾学习过程中接触的第一个跳类动作。通过 pas sauté 主要训练柔韧的 demi-plie，有弹性地推地，轻盈地跳以及柔和地落地。这个动作可以在一位、二位、五位、四位上分别练习，从什么位置上开始跳，结束时还要落在什么位置上。

（2）做法
① 准备：中间脚站一位。
② 音乐：用 2/4。
③ 动作：8拍1次，准备拍不动。

1—2 demi-plié；
Ta 跳；
3—4 落地；
5—6 加深 plié；
7—8 起（图2-57）。

图2-57　pas sauté 过程

（3）要求　跳的 plié 要短促有力，蹲到最低点就跳起；落地的 plié 要有控制并且要加深，因为它是第二个跳的起法，跳前和落地不抬起脚后跟，要全脚着地板。跳前的膝盖不要划圈。

> allegro 具有快板的含义，是指快速、灵巧、轻盈的舞蹈动作类，其含义包括了所有的跳，即小、中、大跳。allegro，adagio 和 pirouette 构成了芭蕾舞三大训练主体。

2.pas échappé

（1）训练目的　pas sauté（变位跳）是我们学习的双脚起双脚落跳的第二种，是由两个跳组成的，从五位开始，落在二位或四位上，再跳起回到五位。可以换脚或不换脚，四位 échappé 一般都是不换脚的。échappé 分为大、小两种，这里以小 échappé 举例。

（2）做法

① 准备：中间脚站五位。

② 音乐：用2/4。

③ 动作：8拍1次做分解的，准备拍不动。

1—2 plié；
Ta 跳；
3 落二位 plié；
4 起直；
5—6 plié；
Ta 跳；
7 落五位 plié；
8 起直（图2-58）。

1 **2** **3** **4**

图2-58 pas échappé 过程

（3）要求 échappé 跳起落二位一定要开，膝盖对准脚尖。落回五位，plié 脚跟要踩住地板。

> 大的 échappé 一般用中跳3/4音乐，并有两种形式。

3. changement de pied

（1）训练目的 changement de pied 是我们学习的双脚起双脚落跳的第三种，它的本义是"换脚"，我们通常称为五位换脚跳。changement de pied 主要训练小腿的力量和柔韧性。它可以作为第一个跳，也可放在作为结束一堂课的最后一个跳。可作为一个单独训练的小跳组合，也可放在各种组合中训练。

（2）做法
① 准备：中间脚站五位。

② 音乐：用2/4。
③ 动作：8拍1次，准备拍不动。
 1—2 demi-plié；
 Ta 跳；
 3—4 落地；
 5—6 加深 plié；
 7 落五位 plié；
 8 起直。

图2-59　changement de pied 过程

（3）要求　动作的基本要求同sauté外，还要求做的速度要快些，换脚时要贴着脚换，不要过大地分开腿。起法和落地都要注意五位plié的准确性，空中的腿要保持外开。

> 一些快板舞步主要集中于表演靠近地面的快速小步法，这类步法称为小跳。其他快板舞步主要集中于表演大单脚跳、跳跃或向空中高跳或大跳。快板是芭蕾训练的核心之一，要学习初级快板舞步，请单独练习每个舞步，并在把杆或无把杆环境下多次练习，再将这类舞步与其他舞步结合表演。

四、行礼

传统芭蕾课的最后一部分是行礼，或向老师和舞蹈音乐伴奏师致谢的动作组合。该慢动作组合中男士和女士的手臂运动相似。在行礼部分结尾时，男士鞠躬，女士行屈膝礼，接着所有舞者鼓掌以向老师和舞蹈音乐伴奏师致谢。

 小结

关于把上和中间组合训练，很多同学都会有同样的疑惑："这个动作看起来很简单呀，可是自己做起来好丑""为什么我找不到延伸的感觉？怎么办？"

在这里和大家分享一个小窍门：试着在你脑海里想象一个最美的芭蕾舞姿。想象舞姿里的每一个细节，越具体越好。比如说指尖的形状、头部的角度、四肢的方向、神态……你可以像个画家一样把舞姿线条的每一处都想出来吗？

想完之后，首先去找个明星的相应舞姿照对应一下。如果你发现有很多细节模糊的地方，那么你需要在平时多欣赏一下芭蕾视频，形成自己的芭蕾审美。在练芭蕾时，什么样的舞姿是美的，什么样的动作是好看的，我们应该有清晰的画面感。然后，照镜子摆个舞姿，认真研究自己的每一处细节，雕琢自己的舞姿，看看在你眼里，自己的动作是不是符合你的审美认知。也可以请同学帮忙拍张照片，和明星的舞姿做个对比（此处请忽略四肢没那么长、外开脚背没那么好等客观因素），看看自己的区别在哪里，哪里可以更好地修饰。看到的细节越多，你的动作就越到位。动态的舞蹈动作，也是同理。

希望你每次从镜子里看到自己时，学会欣赏自己，带上审美意识跳芭蕾。镜子中的你，就是未来观众眼中的你。毕竟舞蹈是流动的雕塑，在跳芭蕾的过程中，我们也要学着当自己的雕刻家。

记动作顾不过来的同学不要着急，先试着在课下从观摩—想象—静态舞姿摆拍—对比开始尝试。跳芭蕾的过程，也是用肢体把个人审美进行传达的过程。这事未必一说就能做到，慢慢来会好的。最终目标，是用觉知替代眼睛，这个有点难，我们一步一步来。

想出最美的样子，用肢体描绘出来，一起当芭蕾课的灵魂画手吧。

课后练

请画出准确的芭蕾手位、脚位和你喜欢的芭蕾舞姿。

修技篇：组织一节舞蹈课

"诗者，志之所之也，在心为志，发言为诗，情动于中而形于言。言之不足，故嗟叹之，嗟叹之不足，故咏歌之，咏歌之不足，不知手之舞之，足之蹈之也。盖乐心内发，感物而动，不知手足自运，欢之至也。此舞之所由起也。"舞蹈用最接近人类心灵的物质载体——肉身，直接、感性、真实地传达了地球灵物的生命状态（图3-1）。

——【汉】《毛诗序·大序》

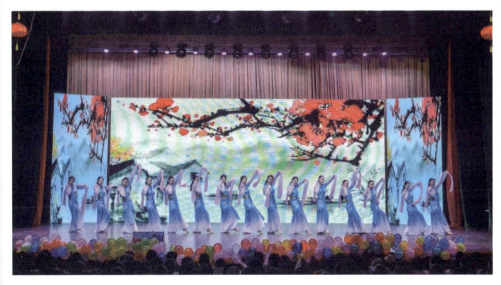

图3-1 汉唐古典舞《采薇》

任务一
认识舞蹈类型

在生活中，我们都看过"二人传"表演，但你知道它属于哪个民族舞蹈吗？在泼水节上为什么傣族人要跳孔雀舞？哪个民族拿着酒盅跳舞？芭蕾舞在西方为什么被称为舞蹈艺术皇冠上的明珠？中国芭蕾舞剧《红色娘子军》讲述了什么故事？

作为艺考生，许多空乘专业的同学都有过学习舞蹈的经历，一部分是从小学习培养气质，一部分是为了高考的艺考加试。大家学习的舞蹈种类也大不相同，有的是民间舞，有的是拉丁舞、现代舞等。学习的内容通常一个舞蹈作品，重点是学会动作，对舞蹈的文化却知之甚少。舞蹈是以韵律性的动作为主要表现手段的艺术形式，它以直观的方式表达着人类精神世界深处的情感和思想，每一个艺术作品背后都有着丰富的内涵和故事。"问渠那得清如许？为有源头活水来"。让我们一起踏上中外舞蹈文化之旅，探寻舞蹈背后令人感动的故事吧！

一、中国民族民间舞蹈

中国是个幅员辽阔、人口众多、历史悠久的东方古国。漫长的岁月和丰厚的文化积淀，造就了今日生活在我国广大地域中的56个民族，包括汉族、藏族、蒙古族、傣族、维吾尔族、苗族、佤族、哈尼族、彝族等。各民族拥有不同的生态环境、不同的历史和文化背景。

歌舞是人类与生俱来、本能的一种艺术形式。这种用肢体姿态来抒发、表达情感，传达生产、生活情景的行为，没有地域、国界、种族和民族之分，是人类共通的形体语言与心灵感悟。不同的民族，因生活环境、生产方式和宗教文化等方面的差异，拥有着数以万计从内容到形式，从韵律到风格各显异彩、斑斓夺目的民族民间舞蹈。

这些不同民族所流传下来的或雄浑刚健或阴柔婀娜，或源于祭祀仪式或为寻求爱情友谊的民间歌舞，无论是属于哪个民族或哪种类型的舞蹈，都以不同角度充分地展示着东方民族所具有的久远历史和深厚的民族文化底蕴。这些来自高山、密林、江河湖畔和辽阔草野，充满豪情、散发着泥土芬芳的民族民间歌舞，无疑会给长期生活、工作在城市中的我们，带来一缕无尽的清新、一种神奇的向往，同时还能让我们从中领略到各民族充满异域风情的文化风采。

1.汉族的民间舞蹈

汉族作为中华大地上的主体民族有着自己悠久的历史和演变过程，因地域和历史迁徙的原因，其民间舞蹈文化呈现出丰富多彩的风貌。一般来讲，最主要的舞蹈品种有秧

歌和舞龙舞狮。

秧歌是中国北方地区广泛流传的民间舞蹈形式，它源自田间劳动，后来成为农闲或年节时间的化装表演。在南宋的时候，就已经有关于与秧歌相类的民间舞队"村田乐"的记载，清代还有人说明了现存秧歌与宋代"村田乐"关系。秧歌主要有不踩跷表演的"地秧歌"和踩跷表演的"高跷秧歌"（图3-2）。近代所称的秧歌大多指"地秧歌"。作为北方地区极为普遍的汉族民间歌舞形式，秧歌通常是百姓欢度传统农历正月十五元宵节的重要内容。南方地区的汉族民间歌舞形式也非常丰富，但大都不同于秧歌，一般在各地小戏、民间舞蹈的基础上有自己独特的形式，比如安徽的花鼓灯、云南的花灯等。

图3-2 高跷秧歌和地秧歌

秧歌一般以秧歌舞队为主要形态，舞队人数少则数十人，多时达上百人，既有集体舞，也有双人舞、三人舞等多种表演形式，根据角色的需要手持相应的手绢、伞、棒、鼓、钱鞭等道具，在锣鼓、唢呐等吹打乐器的伴奏下尽情舞蹈。各地秧歌的舞法、动作和风格各不相同，有的威武雄浑，有的柔美俏丽，千姿百态，美不胜收。扭秧歌时人们所穿的服装色彩对比强烈，有红蓝黄绿。大家在锣鼓的伴奏声中，边歌边舞，以此抒发愉悦的心情，表达对美好生活的憧憬。2006年5月20日，秧歌经国务院批准列入第一批国家级非物质文化遗产名录。

广泛流传于东北三省的二人转舞蹈，就是秧歌的其中一种，史称小秧歌、双玩艺、蹦蹦，又称过口、双条边曲、风柳、春歌、半班戏、东北地方戏等。表现形式为一男一女，服饰鲜艳，手拿扇子、手绢，边走边唱边舞，表现一段故事，唱腔高亢粗犷，唱词诙谐风趣，是一种有着三百多年历史，悠远的原始文化传承的独具特色的民间艺术形式。

2. 少数民族舞蹈

中国有55个少数民族，他们都有自己的历史、文化、风俗和各具特色的舞蹈，虽然典籍上对它们的记载零星鲜见，但并不能否认它们的悠久历史。少数民族舞蹈同人类的出现、发展和演进是同步的，由于许多少数民族生活在偏远的山林，他们的舞蹈具有活态文物的价值，通过它所表达的内容可以看到人类历史走过的痕迹。在这里仅介绍课堂上会学习到的部分少数民族的舞蹈。

（1）西南少数民族舞蹈　傣族是一个具有悠久历史的少数民族，自远古以来傣族先

民就繁衍生息在中国西南部。公元1世纪，汉文史就已有关于傣族先民的记载。傣族的舞动丰富多彩，最为著名的是孔雀舞和象脚鼓舞。

孔雀舞（图3-3）是傣族的代表性民间舞蹈，流传在云南德宏、西双版纳、孟定、景谷、沧源等傣族聚居区。在傣族人心中，孔雀是幸福吉祥的象征。在傣族一年一度的"泼水节""关门节""开门节""赶摆"等民俗节日中，人们都会聚集在一起跳孔雀舞。"赶摆"和中国汉族的春节庙会一样，"摆"就是聚会的意思。

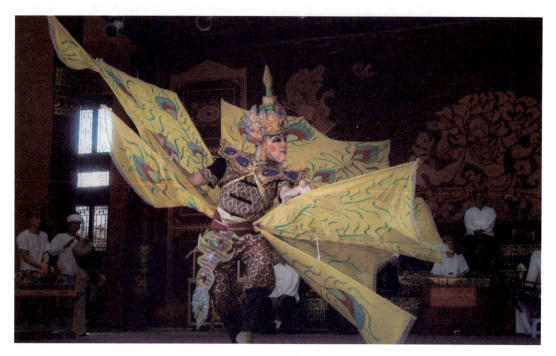

图3-3　传统男子孔雀舞

关于孔雀舞的传说有很多，有一个是这样的：在很久以前，孔雀的羽毛并没有现在这样绚丽，羽翎上也没有"圆眼"。一次，在当地举行小乘教的节日庆典"摆帕拉"时，听说佛祖要下凡此地。为能得到佛光的普照，虔诚的信徒们纷纷赶到寺院。一只栖息在天柱山上的雄孔雀得知后，也赶去了，但无法靠近佛祖，在人群外急得团团打转。孔雀的虔诚之心被佛祖察觉后，便向孔雀投去一束佛光。结果落在了来回奔跑的孔雀尾部，羽翎霎时缀上了镶有金圈的"圆眼"纹图案。在佛祖离去时，特意叮嘱孔雀，明年"摆帕拉"节时再见。从此以后，每当"摆帕拉"节，佛祖接受人们朝拜之后，便观看孔雀献舞。同时，孔雀也向人们展现佛祖赐予它的美丽羽毛。之后，每当宗教节日和年节庆典，人们为了赕佛和祈求吉祥，就要表演孔雀舞。

由于特殊的地理环境和人文风貌，傣族一直被公认为"水一样的民族"。他们的舞蹈时而似涓涓细流、温柔细腻，时而如青翠绿竹、挺拔有力，尽显民族属性。那么你印象中的傣族舞蹈，是灵动轻盈的《雀之灵》（图3-4），还是踏歌而行的《凤尾竹下》？

（2）西南高原民族舞蹈　藏族作为一个历史悠久的民族，有丰富的舞蹈种类，在牧区、农区和森林地带形成了不同的舞蹈形态，由于地域文化的差异，前藏、后藏等不同

图 3-4　舞蹈艺术家杨丽萍《雀之灵》

地区的舞蹈各不相同。有长袖舒展、铃声激扬、重技巧动作的"热巴"铃鼓舞；有注重情绪表现、舞姿豪放的农牧区"果卓"，旧称锅庄舞；有热烈欢腾、围圈而舞的"果谐"；有踏步为节、重脚下节奏点子变化、热情欢快的"堆谐"，俗称踢踏舞；有以歌为主、歌舞结合、在宫廷表演的"囊玛"；有踏地为节、在林区围圈而舞的"达谐"；有羽锤翻飞、气吞山河的"色玛卓"（后藏的大鼓舞）和"卓谐"（前藏腰鼓舞），以及古香古色的宫廷乐舞"嘎尔"等。

① 卓　卓广泛流行在西藏昌都、那曲，四川阿坝、甘孜，云南迪庆及青海、甘肃的藏族聚居区，又称为"果卓""锅庄"等，藏语意为圆圈歌舞（图3-5）。"天上有多少颗星，卓就有多少调；山上有多少棵树，卓就有多少词。牦牛牛身上有多少毛，卓就有多少舞姿。"这是人们对卓的描述。凡遇到喜事或者欢度佳节，人们就会不分老幼地跳起卓。

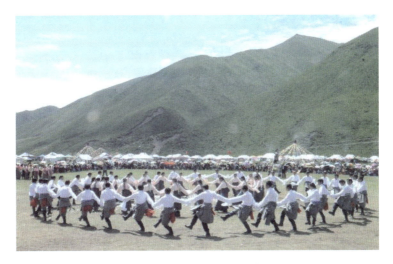

图 3-5　藏族百姓在草原上跳锅庄

关于"卓"的说法有很多，其中一种说法是，以前的康定一带，有一种商业性组织"锅庄"，专门收购土产，代办转运，设有客栈，沿途过往的藏族商贾常携马帮宿居在此。晚上，他们在院内空地上垒石支锅、熬茶抓糌粑，茶余饭后不时围着火塘歌唱跳舞，解除劳累与疲乏。

② 弦子　藏语里为"嘎谐"，又称为"谐""叶""巴叶"等，意为圆圈舞，有着千年历史，属藏族三大舞种之一，是藏族文化重要的组成部分。这种民间自娱性舞蹈，盛行于现四川省的巴塘、昌都、甘孜和青海省的藏区，是在乐器弦子的伴奏下集歌、舞、乐为一体的歌舞形式，以四川巴塘地区的弦子最为有名（图3-6）。

跳弦子舞时没有固定的场所，可在较平坦的地方，如院坝、房顶、房间内都可以。在巴塘和昌都两个地区，每逢节日"耍坝子"，男女便聚集起舞，跟随在一位或几位手持胡琴，边拉琴伴奏边频频起舞的伴奏男子之后，甩动如云长袖在歌声和琴声的相互变换中，翩跹起舞，乐而忘返。

图3-6　巴塘弦子

巴塘弦子中积淀了上千年的藏族文化，每一曲弦子都折射出浓郁的藏族风情。2000年5月，巴塘县正式被命名为"中国民间艺术（弦子）之乡"。2006年巴塘弦子被列入首批国家级非物质文化遗产名录。

（3）西北少数民族舞蹈　维吾尔族是新疆地区人口最多的民族。古丝绸之路曾穿越新疆，特殊的地理位置使之成为沟通东西方文化的重要区域，汉、唐著名的于阗乐、疏勒乐、龟兹乐、高昌乐、伊州乐等都出自新疆境内，至今那里依然保持着乐舞风习，流

传着各具特色的舞蹈形式。维吾尔族有着属于自己独特的文化艺术，如故事集《阿凡提的故事》、音乐舞蹈史诗《十二木卡姆》等闻名中外。

维吾尔族舞蹈可分为自娱性舞蹈、风俗性舞蹈、表演性舞蹈3类。自娱性和风俗性舞蹈中也带有表演和宗教因素。现流传于新疆各地的民间舞蹈主要形式有：赛乃姆、多朗舞、萨玛舞、夏地亚纳、纳孜尔库姆、盘子舞、手鼓舞以及其他表演性舞蹈。

在众多的维吾尔族传统民间舞蹈形式中，"赛乃姆"（图3-7）是维吾尔族最普遍的一种民间歌舞形式，广泛流传于天山南北城镇乡村，深为广大维吾尔族群众所喜爱。这种舞蹈非常自由活泼，没有固定形式，舞者即兴表演。可一人独舞，两人对舞，也可三五人甚至更多的人同舞。舞蹈动作抒情优美，婀娜多姿。

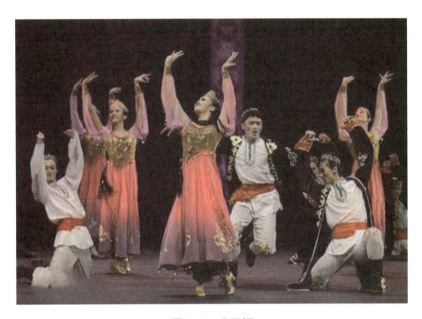

图3-7 赛乃姆

赛乃姆是维吾尔族人民日常生活中不可缺少的一部分，在喜庆佳节和亲友欢聚时都要举行麦西来甫晚会，都要跳赛乃姆。每次由村里一家做东道主，同村的男女老少一起参加，晚会的主要活动就是跳赛乃姆，并穿插传送碗花、酒杯、腰带等游戏，有时也演唱木卡姆、猜谜语、吟诗等。表演赛乃姆时，大家围成圆圈，乐队聚在一角伴奏，群众拍手唱和。舞者不唱，伴唱者以婉转动听的歌声，除演唱群众熟悉的歌曲外，还用旧曲调即兴编新词，描绘当场的情景，表达大家的欢乐心情。赛乃姆舞蹈时，一般由中速逐渐转快，当歌舞进入高潮后，大家常用热情的声音呼喊"凯—那！"（"加油啊"之意）。这时人声、鼓乐声欢腾喧闹，把火热的气氛推向高潮，使所有参加者无比激动、兴奋。

赛乃姆是民族文化的宝贵遗产，它充分反映了维吾尔族的原始宗教信仰、地方风俗及音乐舞蹈状况，具有很高的历史文化研究价值。2014年11月11日，"赛乃姆"经国务院批准列入第四批国家级非物质文化遗产代表性项目名录扩展项目名录。

（4）北方少数民族舞蹈　蒙古族以"马背上的民族"著称，他们世代生活在我国北方辽阔的大草原上，自古以来崇拜天地山川和雄鹰图腾，由于长期的游牧狩猎生活及草

原地理环境和气候条件的影响，蒙古族和其他东方民族差异很大，形成了强悍矫健的体魄和桀骜不驯勇往直前的性格，同时也创造了富有草原文化气息的，具有游牧民族特色的草原游牧舞蹈。

蒙古族民间舞蹈（图3-8）热情奔放，稳健有力，节奏欢快，具有粗犷、质朴、庄重的鲜明特点，洋溢着来自大自然的勃勃生机，呈现一派豪放与自信的"天之骄子"的气概。蒙古族民间舞蹈种类主要有盅子舞、筷子舞、安代舞、角斗舞和普修尔乐舞。

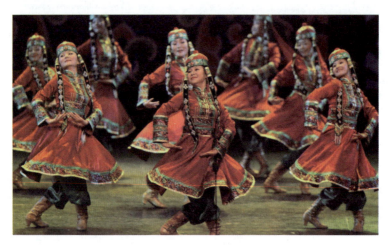

图3-8　蒙古族民间舞

① 安代舞　安代舞于明末清初发祥于科尔沁草原南端的库伦旗。最初是一种用来医病的舞蹈，后来才慢慢演变成为表达欢乐情绪的民族民间舞蹈。传统的安代舞，有准备、发起、高潮、收场几个程序，都由"博"来主持。

关于安代舞的起源有很多种传说和说法，其中一个流传很广的传说是这样的：相传很久以前，科尔沁草原有父女二人相依为命，姑娘突然得了一种怪病，神志恍惚，举止失常，几经医治不见起色，老阿爸只得用牛车拉上女儿前往他乡求医。行车途中车轴断裂，女儿病情加重，老阿爸急得绕车奔走，以歌代哭。歌声引来附近百姓，见此状无不潸然泪下，皆随老阿爸身后甩臂跺足，绕行哀歌。不料姑娘悄然走下牛车，尾随众人奋力而舞，待发现时，她已跳得汗如雨注，病愈如初。消息不胫而走。以后，人们皆仿效这种载歌载舞的方式，为患有类似病症的青年妇女治病，取名安代。又在求雨、祭敖包、那达慕大会等群众集会中采用，并广为流传，逐步发展成为自由地表现思想感情和生活的集体舞。

安代舞被称为蒙古族集体舞蹈的活化石，是蒙古民族舞蹈艺术殿堂里的一颗明珠，具有鲜明的民族风格，浓郁的生活气息，现已发展成为蒙古族的集体健身舞。

② 盅子舞　盅子舞亦称打盅子，主要流行于鄂尔多斯，传说起源于古代打仗时取得胜利的人们在庆典宴会，拍掌击节，击酒盅助兴。每逢佳节、喜庆欢宴之际，人们都会在酒足食盛之时，拿起桌子上的酒盅舞蹈起来，以表达喜悦之情。

表演开始时，艺人坐于地毯上缓缓起舞，盅子随着音乐节拍发出规律的响声，或轻抖双腕，使盅子碰击（图3-9），发出细碎清脆银铃般美妙的声音。然后舞者慢慢站起，

两臂伸展、屈收,在胸前环绕,进退或绕圈行走,形成"手在舞、腰在扭、眼跟手、脚步稳"的典雅优美的舞姿,盅子美妙的声音随表演者舞动而缭绕不绝。

图3-9　盅子舞

盅子舞既有蒙古族舞蹈的一般特点,也有它独特的个性。它与宫廷乐舞有着密切关系,在表演体态、步法、动率、节奏等方面都体现着鄂尔多斯牧民内在的思想感情、民族性格、民族气质与民族心理,是古代鄂尔多斯部落淳朴、直爽、热情、豁达的品格在现实生活中美的体现。

二、芭蕾舞

你能想象在一场派对上,每一个动作,不管是轻微摆个姿势,还是走过整个房间,所见之处每一细节,不管是家具还是裙摆长度,都要遵循一套复杂的规则程序吗?几个世纪以来,这些礼节是欧洲贵族的家常便饭。即使现在这些礼节已经退出历史舞台,我们仍能在一个熟悉的舞台上认出他们:芭蕾舞(图3-10)。

图3-10　芭蕾舞演出

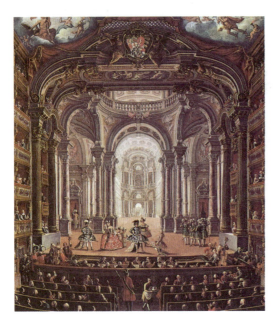

图3-11 世界上第一部芭蕾作品——《皇后喜剧芭蕾》

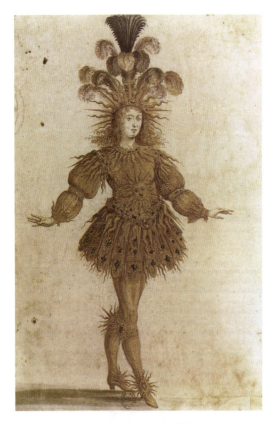

图3-12 路易十四扮演太阳王阿波罗画像

（1）起源　芭蕾一词，源于意大利语里的"balletto"小舞蹈的意思，起源于文艺复兴时的意大利，是贵族聚会上交际舞和编排舞蹈的融合。从多方面来说，它用以保证宫中人士行为举止得体，比如如何迈步、鞠躬、牵手。同时还有关于衣着打扮，国王在场时他人行走、坐位的规定。久而久之，学习芭蕾成了宫廷生活的重中之重，对宫中规矩的掌握程度，甚至可决定一个人宫廷生涯的成败。许多宫廷中的姿势，仍能在现代芭蕾舞技巧中看到。

16世纪，有人把芭蕾舞带到法国，她是凯瑟琳·德·美第奇，亨利二世国王的意大利籍妻子。随着庆典日益奢华，舞蹈也华丽起来。舞蹈大师为年轻贵族精心排舞，加入故事情节来统一舞蹈主题。舞蹈重心从参与转变为表演，而且表演形式也更加戏剧化（图3-11），如专业设计的布景，有些舞台稍微抬高，有些舞台配有帷幕和侧面待场区。不过直到17世纪，在路易十四国王的宫廷，芭蕾舞才完善成为我们今天所知道的艺术形式。

（2）兴盛　路易十四自小就接受芭蕾舞训练，他在十五岁时出演过太阳神阿波罗（图3-12），因此巩固了芭蕾舞在他统治时期中的重要地位，也为他赢得了太阳王的称号。他用壕金服饰和华丽编舞，烘托出自己至高无上的地位和权威（路易十四最爱穿红底高跟鞋，彰显权贵，挺拔身姿）。

路易十四担任过40部大型芭蕾舞剧中的80个角色，有时是气场逼人的主角，有时是小角色或谐星配角，为最终主角登场作铺垫。他每天练习芭蕾舞，也练习击剑和骑术，他以身作则，使舞蹈成为当时绅士的必备技能。不过路易十四对芭蕾舞的主要贡献，不是因为他的表演，而是他在1661年创立了皇家舞蹈学院，将对芭蕾的

掌控权,从地方同业协会转移到了宫廷之中。身为院长,他委派其个人芭蕾舞老师及老搭档皮耶尔·波尚任职。波尚编排的五个芭蕾舞基本姿势也沿用至今。通过与让·巴普蒂斯特·吕利,即皇家音乐学院院长,及著名剧作家莫里哀的合作,波尚将芭蕾舞发扬光大。1669年,另一家芭蕾舞学院——巴黎歌剧院芭蕾舞团成立并开办至今,是世界上最古老的芭蕾舞团。芭蕾舞也走出宫廷来到了剧场,逃过了下一世纪民主革命和改革动荡不安的年月。

(3)繁荣　随着浪漫主义运动的来临,一些民间传说和怪谈成了常见的主题。女主角是浪漫主义风格芭蕾中的核心角色。驰名世界舞坛的芭蕾舞剧《吉赛尔》(图3-13),被誉为"浪漫芭蕾的代表之作"。其凄美的题材洋溢着不尽的诗意,跌宕的情感扣人心弦。自问世以来,始终是世界芭坛上最受欢迎的芭蕾舞剧目之一,获得了"芭蕾之冠"的美誉。

基于诗人海涅的诗作,《吉赛尔》讲述了一名叫吉赛尔的年轻农家女孩,遇见一个穿着平民服的贵族并爱上了他,但却不知道心上人出身高贵。另一名叫伊拉里翁的男子也爱上了吉赛尔并披露了贵族青年的身份,吉赛尔意识到自己无法和心上人在一起,她为之失去理智陷入疯狂最后死于心脏衰竭。

现在看到的《吉赛尔》主要传承自"古典芭蕾之父"马里乌斯·彼季帕(Marius Petipa)在19世纪末和20世纪初为圣彼得堡皇家芭蕾舞团举办的复兴活动的版本。

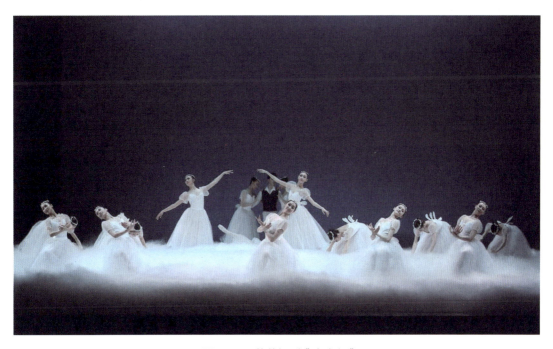

图3-13　芭蕾舞剧《吉赛尔》

虽然芭蕾舞在法国的影响力逐渐降低,但在其他国家,比如俄罗斯,芭蕾舞继续发扬光大,产生了重要的影响。19世纪末,世界最伟大的作曲家之一柴科夫斯基,将不朽名著《天鹅湖》《睡美人》《胡桃夹子》(图3-14)推上俄国和世界的舞台。从此,世界芭

蕾舞艺术的中心,由巴黎转到了圣彼得堡。

"朦胧月色下,蓝色天鹅湖。一群高雅的白天鹅在波光粼粼的湖面上游动,上岸之后,一个个慢慢变成了美丽少女……"绝美的舞姿,凄婉的旋律,来自天鹅湖故乡的纯正古典芭蕾的梦幻之美,将我们带入芭蕾童话般的世界。

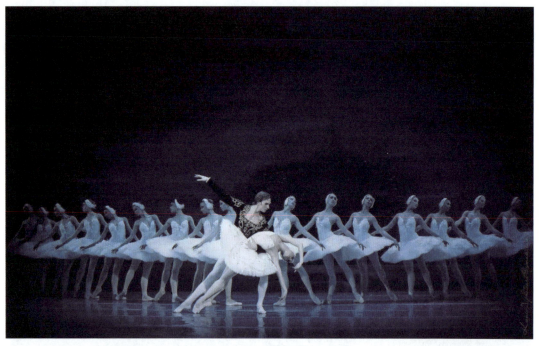

(a) 天鹅湖

(b) 睡美人

(c) 胡桃夹子

图3-14 世界著名三大芭蕾舞剧

(4)芭蕾在中国 "向前进,向前进!战士的责任重,妇女的冤仇深。古有花木兰,替父去从军;今有娘子军,扛枪为人民……"中国第一部民族芭蕾舞剧《红色娘子军》(图3-15)改编自同名电影,问世于1964年,是集体创作的产物。芭蕾舞剧《红色娘子军》的诞生,开创了中国芭蕾舞史上成功融合东西方文化的先河,成为具有里程碑意义的典范作品。多年来该剧在国内外常演不衰,也在世界舞坛上成为中国芭蕾和中国文化

的名片。

《红色娘子军》的故事发生在20世纪30年代的中国海南岛。以中国革命历史为背景依托,舞剧讲述了从恶霸南霸天府中逃出来的丫鬟琼花,在红军党代表洪常青的帮助下,从一名苦大仇深的农村姑娘,逐渐转变成一名有着坚定的共产主义信念的娘子军战士的过程。

芭蕾舞剧《红色娘子军》讲的是中国故事,传承的是红色基因,演员通过采风把握了老红军的内在精神,在这部以西方艺术形式为主的芭蕾舞剧中融入了中国化的内容,在吸收了广东潮汕英歌舞演化的《五寸刀舞》的同时,又吸收创造了海南民间舞《黎族少女舞》《斗笠舞》,把在部队军训过程中学到的军事操练动作舞蹈化成《练兵舞》。

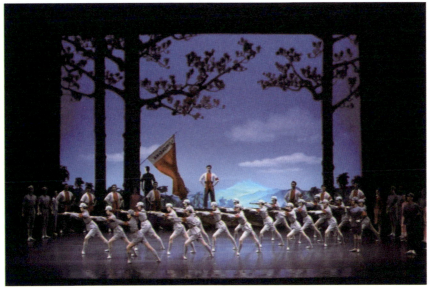

图3-15 革命现代芭蕾舞剧《红色娘子军》

这是一部去过世界许多国家，并被世界芭蕾舞界认定的永远保留的经典剧目。它的影响超越了时代、超越了国界、超越了艺术领域，是中国戏剧舞台上革命现代戏的常青树，是弘扬党和人民军队的光辉历史、传承红色基因的里程碑！

从1581年法国演出的《皇后喜剧芭蕾》至今四百余年，芭蕾舞的身姿已遍及全世界，被公认为人类文化遗产的重要组成部分，成为一种世界性的艺术语言。五大洲的众多国家都建立起自己的专业芭蕾舞学校和芭蕾舞演出团体，涌现出大批人才和剧目，很多国家逐步形成了自己的风格和特色，在芭蕾舞的艺术表现上不断出现了新的探索和创作。

任务二 基本动作训练

在了解并认识了不同的中国民族民间舞蹈后，我们就进入了对各民族民间舞蹈的学习阶段。在基本动作训练环节，主要学习蒙古族民间舞和藏族民间舞的基本手位与脚位、体态与动律等单一动作。

一、蒙古族舞蹈基本动作

1. 七个基本手位（图3-16）

（1）胯前　双手手型四指并拢，拇指自然伸直，手臂向内弯曲按掌，手心朝下，放于两胯前。

（2）体前　手型不变，双臂向斜下方平伸于小腹前，手心朝下。

(a) 胯前

(b) 体前

(c) 斜下

(d) 平开

(e) 斜上

(f) 胸前

(g) 叉腰

图3-16　七个基本手位

（3）斜下　双臂向斜下方伸直，手心朝下。
（4）平开　双臂侧平举，手心朝下。
（5）斜上　双臂斜上举，手心朝下。
（6）胸前　双臂弯曲，放于胸前，双手指尖相对，不能超过肩膀。
（7）叉腰　双手握成空心拳，拇指伸出叉腰，手背朝上。

2.三个基本脚位（图3-17）

(a) 大八字步位

(b) 踏步位

(c) 点步位

图3-17　三个基本脚位

（1）大八字步位　主力脚按八字步站立，动力脚点地。
（2）踏步位　前脚站小八字，后脚踏步。
（3）点步位　动力脚前伸，用脚尖点地，双膝弯。

3. 基本体态

挺胸立腰，后背略后靠，稍仰头，上身保持松弛（图3-18）。

图3-18　蒙古族舞蹈基本体态

4. 基本动律

（1）屈伸　蒙古族民间舞的屈伸变化较多，有平屈伸、柔屈伸和硬屈伸等。由于长期生活习惯的影响，膝部沉稳而有力的屈直，是蒙古族舞蹈屈伸的主要特点之一。我们主要学习柔屈伸和硬屈伸。

① 柔屈伸

做法：第一种是两膝交替或同时由屈渐直，即达拍两膝同时弯曲，强拍时渐直，节奏为下短上长，如踏步、蹲裆步屈伸等；第二种是两膝交替由直渐弯，即达拍膝直，强拍膝渐屈，节奏为下长上短，如蹲裆步、摔跤跳步等。

要求：柔屈伸的两做法，都要求柔韧的力量，屈要慢，直要快。

② 硬屈伸：双膝在一定的节奏中快速地上下屈直。

做法：达拍膝弯，强拍膝直，节奏为下短上长，如前后点地步、踏跟步。

要求：双膝屈伸时，要脆而快，要有连续性，不能僵硬。

（2）上身

① 摆身

做法：以胸腰为轴，胸部为动力，左右摆动。

要求：胸部在左右摆身时，要走一个小弧线，不能直接做横的摆动，以中腰为轴称大摆身。

② 推身

做法：用肋部的力量左右推移。

要求：头及胸部要保持自然，不要随之推出；腰及上身要上立。

③ 靠身

做法：用肋部的力量向左或右后方推移。

要求：要有向后靠的感觉，腰及上身要上立。

④ 扭身

做法：以中腰为轴，胸部为动力，左右扭动。

⑤ 圆身

做法：以胸为动力带动上身向后或向前画圆圈，两胸交替画圈时，为一前后，成8字形。

要求：上身松弛，不要端肩；要随着胸部的转动而掌握呼吸，整个胸部要有气球转动的感觉；向前称前圆身，向后称后圆身。

5.肩、手臂基本动作

（1）肩　蒙古族的肩部动作非常丰富，它是体现蒙古族舞蹈风格的重要部分，也是表达蒙古族人民思想感情的手段之一。蒙古族舞蹈的许多动作都同肩部有着密切的关系，在训练时亦可作为动律同其他动作结合起来训练。

由于是非舞蹈专业学生，在学习内容上，我们选择相对基础、有代表性的动作进行训练，为后续的舞蹈组合学习打基础。

① 硬肩（右起）

准备：八字步，双叉腰面向1点。

做法：1拍右肩向前弹出，肘部向后，左肩后推，肘部向前；2拍对称，节奏1拍、2拍皆可。

要求：动作要脆而有力、节奏清晰、有节奏感、肩部松弛。硬肩也可做成双肩，即在第一次动肩时，肩部稍用力向前，第二次时则用力向前弹出。

② 抖肩（右起）

准备：八字步，双叉腰。

做法：达拍右肩稍向前，1拍两肩交替抖动两次，在做拉臂动作时可抖动一次。

要求：抖肩时要前后快速抖动，在和手臂结合时要使其成为一体，自然而轻松。

③ 碎抖肩

准备：八字步，双叉腰。

做法：脊椎向上挺拔，上身完全放松，后背用力快速地前后抖动，使肩部碎而均匀地抖动起来。

要求：脊椎要像木棍一样支撑起放松的上身，抖动时肩部不要用力推移；碎抖肩要有风吹彩旗的感觉。

碎抖肩是典型的肩部动作，刚开始训练时，可以一拍抖一次。做动作时要借助胸部的力量，但胸部要保持松弛。

（2）手臂　手臂动作主要是指从指间到肩部的各种不同的手臂舞动，它在身体律动和各种步法的相互作用和配合下，可以充分体现蒙古族舞蹈的风格特征，展现蒙古族人民的思想感情。蒙古族民间舞蹈手臂动作非常丰富，在此我们只选择其中具有代表性和典型性的手臂动作，进行讲解。

① 软手

准备：踏步，手旁臂位，并掌。

节奏：1—2拍一次皆可。

做法：首先以肩发力，1拍肩部向上稍拱，肘部随之经下再向上抬起，手腕下压，2拍提手腕，手尖向下，肘部同时向下，手随着肘部渐向上，手指一、二节弯。

要求：动作要连续不断，动作从肩到手指要有波浪传导的感觉；软手可两手同时做，也可交替做。

② 柔臂（右）

准备：踏步，手下旁臂位，并掌。

节奏：4拍一次

做法：达拍，左手上拍至旁臂位，右手下落至自然位。1—2拍，柔肩，左前右后，右肘向上提起，小臂手指下垂渐提腕，抬至旁臂位；左肘向下，手腕稍压，手上翘走至自然位。3—4拍，左起右下，如此连续做。

要求：动作要柔韧、有力，不可僵硬，要同柔肩结合，不可脱节。

柔臂是蒙古族舞蹈中常用动作之一，最能体现蒙古族舞蹈的风格。在做动作时，要想着发力于肘部，身体推身，强调"推"的感觉。训练时多和柔肩相组合。

③ 横拉臂（左）

准备：八字步，手自然位。

节奏：4拍。

做法：达拍，左手抬至胸前位，压腕，手尖向前，手心向右，肘平，右肩前拱，右手于身后压腕；1拍抖肩，同时左手提腕拉向旁臂位，右手提腕拉向右旁臂位，双臂圆，手心相对。

④ 双提腕（硬手）　硬手是基础训练动作，准备时右脚踏步，手旁臂位，并掌。开始训练时节奏做1拍一次，做法是双手腕上、下提压。做硬手时动作要脆快、有棱角，以腕为动力，不可弯臂。硬手的动作风格是欢乐、欢快的，可与旁点地步、旁踏步、踏点地步结合训练。

二、藏族舞蹈基本动作

藏族民间舞的内容丰富，形式多样，是深受人们喜爱的舞蹈类型之一。藏族舞蹈的共同特点及其规格，一是共同存在着"颤""开""顺""右""舞袖"的普遍特点；二是

动作普遍存在着"三步一变""后撤前踏""倒脚辗转""四步回转"的共同规律。在这种共同规律的基础上,可以产生各种不同的变化。

1. 基本动律与体态

(1)叉腰　又可称扶腰。手为并掌,轻按于腹侧,即手掌腕处贴于腰肋下,手尖向斜下方,肘部向旁(图3-19)。

(2)单招手　右手并掌抬于右耳旁,手心向前。大小臂成45度角(图3-20)。

图3-19　叉腰

图3-20　单招手

(3)站立姿态　腰部松弛,胸部略挺。

(4)三道弯　以膝、胯、上身、头部构成前三道弯和旁三道弯(图3-21)。

图3-21　三道弯

（5）动律

① 屈伸：藏舞屈伸均匀而柔和，慢板时的屈伸有重拍向上和重拍向下两种，"靠步"多为向上，而"拖步"多为向下，快板是重心向下。

② 摆身：以胸部为动力左右摆动。

③ 推身：以肋部为动力左右推移，要肋部带动胸和肩。

④ 扭身：以胸部为动力左右扭动。

2. 基本动作

（1）堆谐（踢踏）

① 基本步

准备：脚站小八字步，双手于自然位。

节奏：4拍一次 |- x x x|- x x x|。

做法：达拍，右脚掌抬起，左脚同时抬起于右脚踝骨处。

　　　1拍，右脚掌踏地，右手经身前走至腹前位，左手走至小旁臂位。

　　　达拍—2拍，左右左脚踏地，右手走至旁臂位。

　　　3—4拍，对称。

要求：膝部松弛，屈伸均匀，脚是开的；双脚踏地要轻而俏，不要将点踏死；双手交替经身前向外划圈时，节奏要均匀，手臂略直，松弛。

② 退踏步

准备：小八字步。

节奏：2拍一次 |- x x|。

做法：1拍，右脚撤向后，脚掌着地；右手臂抬至下前臂位，左手相反。

　　　达拍，左脚踏地。

　　　2拍，右脚踏向左脚前半步，左手前，右手后。

要求：重心始终在左脚；上身正直，但可稍左右摆；此动作的第2拍，右脚也可向前踢（用脚跟着地），也可以在一拍内踏地两次，手臂可做拍手或其他变化。

（2）弦子

① 三步一撩

准备：小八字步，手自然位。

节奏：4拍一次。

做法：1—2拍，右、左脚迈向前，右手经旁由上旁臂位盖至胸前，臂圆，手尖向下，左手抬至下旁臂位，左扭身。

　　　3拍，右脚掌点地。

　　　4拍，右脚向前撩出，右甩手经原路线回至下旁臂位，左手旁臂位。

要求：双膝要随节奏均匀屈伸；双脚迈时要有小的跳跃（有颤动感觉）；右脚点地时，女生也可用脚尖点地，撩的步子要小，男的可大一些；做反面时，脚下步伐不变，仍为右起，上身右扭，左手盖甩。

② 单靠

准备：小八字步，手自然位。

节奏：2拍一次。

做法：1拍，左脚经屈膝脚跟落于右脚心旁，女也可落于右脚尖旁。左手走下弧线，至头上位，手尖向下，上身右摆，眼从左手下看出，右手下旁臂位。

2拍，对称。

要求：凡屈伸都为重拍向上，屈伸柔而匀；左脚跟着地前要屈膝抬脚于踝骨上，但小腿不得后踢，主力腿弯；双手凡由上向下的手在外，由下向上的在里，即为上盖下掏。

任务三
组合动作展示

在单一动作训练后，进入到第二阶段的学习，也就是舞蹈组合的学习。考虑到空乘专业学生的基础差异较大，因此选择动作相对简单、音乐节奏清晰易懂的示范性动作组合进行训练。

在这部分训练中，主要的训练目的不是让学生掌握组合动作，而是帮助学生在掌握基本动作的基础上发挥其掌握的民间舞技能，尝试独立创编组合，并通过实践找到将领会的动作连接、表现和组织的方法。

一、蒙古族舞蹈组合

组合名称：《火红的萨日朗》。

风格特点：欢快、抒情、健身、时尚。

具体动作分解

1.动作（一）：左右行进（4个八拍）

（1）手自然放于体侧　1—4右脚在前向右走，5—8左脚在前向右走；2—4左脚在前向左走，5—8右脚在前向左走（图3-22）。

图3-22 左右行进

（2）花儿手型加肩膀　1—4花儿手型加耸肩向右走，5—8叉腰加耸肩向右走；2—4向左走，动作不变（图3-23）。

图3-23 花儿手、耸肩

2.动作(二):单扬翅舞姿、波浪手(4个八拍)

1—8 向右两次旁单扬翅舞姿(图3-24),脚下站弓步和后踏步。
2—8 向左做,动作不变。

图3-24 单扬翅舞姿

3—4 向右做波浪手(图3-25),脚下右旁弓步;5—8 向左做动作,左脚弓步。
4—8 重复一遍。

图3-25 波浪手

3.动作(三):硬手、旁踏步(4个八拍)

1—8 右脚在前,向左行进,手臂做硬手(图3-26),做4次。
2—8 向右行进,动作不变。

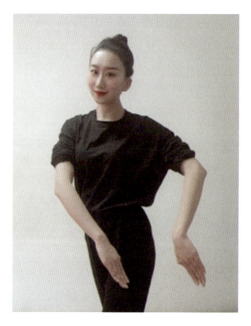

图3-26 硬手

3—8手向右打开时脚下出弓步,抱肩收回时脚下后踏步,头45度上仰(图3-27)。
4—8重复一遍。

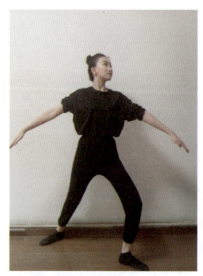

图3-27 弓步、抱肩

4.动作(四):硬肩、吸腿跳(4个八拍)

1—4右吸腿跳,落地;5—8硬肩三次,顺序为右、左、右。
2—8左吸腿跳(图3-28),肩膀左、右、左。
第3和第4八拍重复一遍。

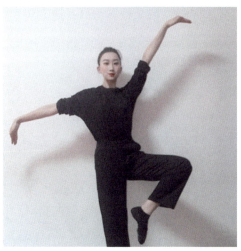
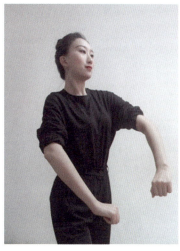

图3-28 吸腿跳

5.动作（五）：组合动作（4个八拍）

1—2双手硬手向前做，上左脚；3—4打开，脚后踏步；5—8旁臂位做三次硬手，脚下站弓步（图3-29）。

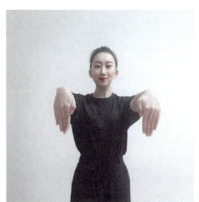

图3-29 向前、旁硬手

2—4两次耸肩，脚下由弓步撤回后踏步；5—8两肩交替做耸肩（图3-30）。

图3-30　交替耸肩

第3和第4八拍做右边，动作一样。

6.动作（六）：马步、扬鞭勒马（4个八拍）

1—2向右做骑马步；3—4扬鞭，头上仰（图3-31）；5—8重复。

2—8重复一遍。

3—8向左做骑马步。

4—8重复一遍。

图3-31　扬鞭

7.动作（七）：吸腿、耸肩、跑马步（4个八拍）

1—2吸左腿；3—4落后踏步，重心后靠；5—8三次耸肩。

2—8 换方向，动作一样。
3—8 两次跑马步，手做扬鞭2拍一次。
4—8 重复一遍（图3-32）。

图3-32　吸腿、耸肩、跑马步

8.动作（八）：组合动作

从头开始，全部动作连起来。

二、藏族舞蹈组合

组合名称：《脚位、体态及屈伸》。

风格特点：抒情、流畅、婉转。

音乐：《翻身农奴把歌唱》。

具体动作分解

1. 准备动作

自然位，手叉腰。

2. 动作（一）：屈伸（重拍向上）

1—4 向右屈伸三道弯一次；5—8 向左一次（图3-33）。

2—2 加快一倍，向右做；3—4 向左；5—8 重复。

3—8 重复第一个八拍动作。

4—8 重复第二个八拍动作。

图3-33 屈伸

3.动作（二）：屈伸靠步（原地）

第一种：2拍一次，做两个八拍，先做右脚（图3-34）。

图3-34　屈伸靠步

第二种：1—8一次慢的向右移动，屈伸靠步（图3-35）；
2—8 两次快的，先左后右，动作不变；
3—8 向左慢的一次，动作和第一八拍相同；
4—8 反方向，重复第二八拍动作。

图3-35　屈伸靠步向旁

空乘形体训练与舞蹈

课后练

任选舞种，编排出四个八拍的动作，并写出节奏。

IV

成果篇：编创一支集体舞

"一个舞蹈也是一种可感知的形式，它表现了或具备着人类情感的种种特征，这就是人们所谓内在生活所具有的节奏和联系、转折和中断、复杂性和丰富性等特征。"（图4-1）

——【美】朗格《艺术问题》

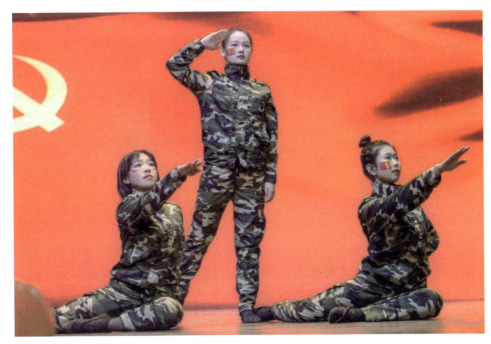

图4-1　舞蹈形式

空乘形体训练与舞蹈

任务一
编舞动作练习

案例

"小玲,听说你大学学过舞蹈?"部门负责人张经理找到小玲,"马上就是元旦了,你给咱们部门排个舞蹈吧。"

"经理,我不太行啊,"小玲忐忑地回答道,"要不咱们演个别的节目?据说吴姐唱歌很好。""现在年轻人都喜欢看舞蹈类节目,"张经理笑着说道,"我就等着你给咱们部门争光了。""那我试试吧……"小玲沉重地接下了排舞的任务,"只剩半个月,部门一共就6个人,三男三女,这要跳什么舞蹈啊,还得选音乐和服装,我太难了……"

对于空乘专业的艺术类学生来讲,上述情境大家进入工作岗位后很容易遇见,如公司年会、地勤快闪、展会宣传等,虽然我们不用像专业编导一样,储备专业的舞蹈编导知识,但还是要了解如何为部门编排一支简单的舞蹈,或者如何改编现有作品,让它更适合你的表演需要。如果你掌握了这项技能,相信你一定会在工作中脱颖而出。让我们一起来学习编舞吧!

一、舞蹈语言

1. 什么是舞蹈语言

舞蹈语言是指在一定的时间内,一个或多个舞蹈动作与呼吸、力度、音乐旋律、节奏、道具、服饰等因素结合,经过编创者精心地组织结构,使其成为能够表达一定思想、情感、意图的特殊肢体语言和表现形式。它具有情绪、情节表意功能,能够较为明显地展示创作者的创作风格特点,并具备相应的体裁特征。如芭蕾舞《天鹅湖》中的肢体手语(图4-2),男主角用一系列手臂动作与女主角白天鹅进行对话,舞蹈语言表达的含义是"你在这里做什么?"。

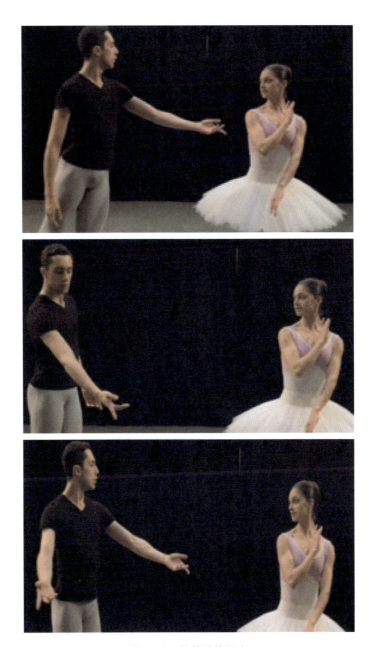

图4-2 芭蕾肢体语言

2.舞蹈语言的表达作用

正如音乐的乐句、乐段一样,舞蹈语言也是通过动作动机的变化、发展、组织结构形成舞蹈的句子、段落,以此来展示某种特定的风格魅力或表达某种特定的情感、情绪;再者,可以表现某种特定的情节理念。

我们把单个动作比作语言单音节、单词,把舞句、舞段形容为单音节、单词连接形成的语言句子、段落。我们正是依靠这些舞蹈句子、段落来阐述创作者的一切意图;正是依靠这些舞蹈句子、段落与欣赏者进行无声的交流。如果舞蹈动作、句、段形成的舞

蹈语言编排得准确、独特、精彩，就能提高作品质量，达到与欣赏者之间的心灵沟通。

通俗地讲，舞蹈是通过人体的肢体动作，抒发人的喜、怒、哀、乐的一种表现手段，就像画家进行绘画一样，舞蹈编导把舞台当画布表达思想感情，再选择语言、音乐、布景、服装与颜色进行完整创作，将自己的内心之情，外化为具体可见的形象，通过表现出的情感，唤起人与人之间的共鸣。

3.舞蹈语言的创作特点

语言讲究主语、谓语、宾语、连接词等一般语法规则，舞蹈语言也是一样。虽然艺术创作追求创新，但语言的基本规律是需要明确与掌握的。因此，单一动作与动作之间的连接是创作舞蹈语言组织得准确、流畅的重要因素。有时候，选择一个或几个单一动作不难，难的是选择什么样的连接方式，这一点无论在独舞还是在双人舞、群舞中都非常重要。所以，适当地连接动作是保证舞蹈语言质量的手段之一，也是舞蹈语言创作的一个重要特征与特点。

如何进行"语言"设计？在这里和大家分享一个简单的方法：将单一动作元素进行不断地分析、分解、变化以及发展（图4-3），然后将我们所学的舞蹈动作反复地、多样地、多向地组合运用，并逐渐加进其他因素，就像我们平时用"文字"进行"造句"一样，加入音乐旋律、节奏、情感、气息、舞台特殊空间、服饰、道具、化妆以及其他媒介等。

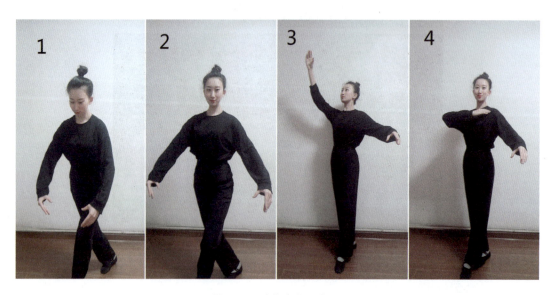

图4-3 动作变化和发展

二、舞句和舞段

如果将编舞中单一动作的训练比喻成初级，那么从舞句和舞段开始，我们就进入到编舞的中级阶段，真正开始涉及整个舞蹈剧目的创作，包括我们后续要讲的舞蹈编导技

法。考虑到部分空乘专业的同学有相当的专业功底，以后可能会从事非专业性舞蹈教员或者群众舞蹈编导，因此设计了部分相对复杂的内容作为拓展学习与训练。

在这部分内容设计中，我们不仅会讲解舞句和舞段的含义，还会讲解训练目的和意义，以及训练的注意事项，希望能帮助你从"学员"升级为"教员"。

舞蹈的造句练习与单一的舞段练习是编舞基础训练中语言技术的重要组成部分，是"动作元素分解、变化技术训练"的延伸与扩展，并为下一步完整舞蹈作品的编排提供了技术结构的基本单位，也是锻炼学生寻找舞蹈核心动作，确立舞蹈风格、形象与情感内涵的重要训练过程。

1. 舞蹈造句练习

（1）**什么是舞句**　舞句是指在舞蹈总构思中具有结构性质的基本单位，包括形象、情感内容。舞句通常作为舞蹈的第一句，具有核心动作的意义，而核心动作能够起到变化、发展和再现的作用。

（2）**舞句的训练目的**　通过舞蹈造句训练，使学生能有效地运用前一阶段的动作分析、变化与发展的知识技能来延伸、扩展、编创舞蹈句子，并且在训练中强化学生寻找、提炼主题核心动作的能力以及形象、情感的初步塑造能力，为进一步的舞段编创练习和完整舞蹈打基础。

（3）**舞句的训练要求**　造句鲜明、清晰，与音乐的第一乐句和谐融合后形成舞蹈的第一句，这为舞蹈作品确定了基本的情调。生动的动作语汇力求迅速吸引观者。

（4）**舞句的训练方法**　以音乐乐句为依据，结合音乐乐句进行训练。由音乐教师提供较为典型的单一乐句音乐，帮助学生分析乐句的结构、特点、情感内涵等。在学生充分理解乐句的前提下，进行舞句的动作选择、连接、组句练习，并要设计若干辅助性、延伸性动作来进行有机的连接。可让学生做两三次乐句练习。

（5）**舞句练习小结**

① 在强调以音乐为依据、力求与音乐融合时，学生容易出现图解音乐的现象。针对此情况要着重提示学生注意形象、情感等重要因素在乐句中的作用。

② 在核心动作选择时，学生容易忽略核心动作将来可变化、发展的性质，这样就会造成在下一步的舞段、作品编创中，主题动作发展困难、单调，或者又出现新的主题动作造成作品主题动作风格不鲜明的问题。针对此问题要经常进行提示，要求学生反复推敲，选择核心动作。

③ 在练习中，学生容易出现在初始阶段就求大、求深的倾向。对此要告诫学生，从初级做起，先在小范围内力求准确生动，打好基础。

2. 单一舞段练习

（1）**什么是舞段**　单一舞段是指在结构意义上大于舞句的结构单位，是数目不等、长短不一的乐句的组合，它分为方整性、不方整性、特殊性三种，与音乐联系十分密切。在功能上，较之舞句更为完整、稳定、丰富，能够较为鲜明地体现舞蹈形象与情感，且与音乐上的一个完整乐思相似。

一个优秀的舞段通常具备以下几点：

① 情绪特点　喜、怒、哀、乐、幽默、抒情等。

② 体裁特点　样式、类别：独舞、双人舞、群舞、交响诗等。性质：悲剧、喜剧、正剧等。

③ 风格特点　民族、时代、个人风格等。

（2）舞段的训练目的　通过单一舞段的训练，使学生能够在理解音乐乐段的前提下熟练运用核心动作及辅助性、连接性动作的技能。通过若干舞句的组织来形成一个有较长时值、核心动作鲜明独特、动作连接合理、有调度、表演因素、形象、情感内涵和较清晰风格走向的舞段。

（3）舞段的训练要求

① 准确，即选用的核心动作要准确。

② 和谐，即动作与音乐要和谐统一。

③ 生动，即核心动作要生动、有趣。

④ 完整，即舞段前后协调统一，发展变化有效。

⑤ 流畅，即符合逻辑，合理、流畅地调度。

（4）舞段的训练方法　由音乐教师提供方整、不方整、特殊等音乐乐段，帮助学生或由学生独立对音乐进行分析。在理解音乐之后逐步进行动作、乐句、乐段的综合练习，通过练习、回课、讲评来提高学生的综合乐段创编能力。

（5）舞段练习小结

① 学生除了会在"舞句练习"中出现一些问题外，还可能出现形象塑造无力的问题，这也是在今后创作生涯中经常会遇到的问题，教师需指导学生着力解决。

② 由于舞段时值加长，可能出现动作变化不当、草率，从而削弱舞段整体风格性的问题，针对这一问题，教师要提示学生合理把握风格特点动作的布局。

③ 在练习中会出现调度不流畅或不合理的问题，对此，教师要讲授调度、连接等方面的知识。

任务二
舞台调度练习

我们现在所创作的舞蹈，通常是要通过舞台传达给观众的，也就是在剧场演出的舞蹈。此外，还有不通过舞台的舞蹈，如体育场馆的舞蹈、广场群众性舞蹈、影视舞蹈等。

正因为舞蹈主要是通过舞台传达给观众的，我们在舞蹈创作中就不可避免地会遇到舞台空间的运用问题。编排一个或多个演员舞蹈的位置、动作朝向、运动路线，就称为"舞台调度"，也就是舞蹈动作和它所在空间的关系。

通常情况下，舞台是三堵墙的空间。我们把舞台比作一间屋子，其中的三堵墙即舞台的天幕和两边的侧幕，而前面的一堵墙倒了，观众通过倒了的那面墙看舞台上发生的

一切。我们在舞台上演的一切都是为了给集中在一面的观众看的。这就有了它自身的规律。舞台调度要符合规律，否则效果就不好。

人体的舞蹈动作是舞蹈最主要的表现手段，什么样的构思通过什么样的舞台调度来表现，也是编舞技法之一。

一、基本原理

以中心为交叉点，画个米字，面向观众的方向为第1点，顺时针方向依次排列共8个点。这是平面图，米字在地板上（图4-4）。而舞台是立体空间，竖看，即从倒了的这面墙看，上、中、下至少分三层（图4-5），即除去地板上有米字，在演员腰、臂处及天花板上还有两层米字，比如，演员在舞台中做探海，面向中2点，双臂在中4、8点，而后腿指向上6点。

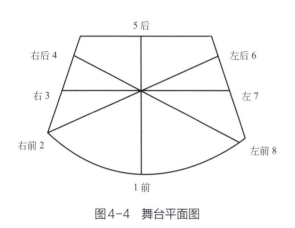

图4-4 舞台平面图

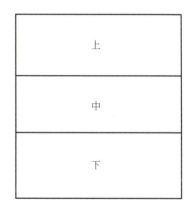

图4-5 舞台立体空间

大家设计动作、要求演员规范时，一定要有清晰的角度观念，不可含混，特别是关键的动作及造型。还有"凡斜编横"，就像芭蕾五位epaulement一样，因为观众都在前面，如果完全斜的话，有一部分观众看起来就不完整，不好看。

二、舞台画面

1.队形构图

（1）对称　按照传统习惯，用得最多的是一○八，就是一横排，一个圈和八字，或是二横排、四横排、双圈等，这是无数前人经验的总结。直到现在，在群舞中，用了各种画面之后，当要展示整齐划一的动作时，我们还往往要用上述的简单队形。八字是两竖排的变化，因为观众在前面呈扇形，八字对观众来说前后不遮挡，以上种种均为对称画面。

（2）均衡　舞台上有许多不对称的画面，比如分组的，一组人多，一组人少；独舞或双人领舞在一边，群舞在其他区域；等等。打破对称可使画面新颖、活跃，但是较长

时间不均衡就会不美观。

举个例子,在芭蕾舞剧《天鹅湖》第二幕开始时,王子发现天鹅们变成了少女,先跑出一行成后斜排停在高的造型,后又跑出一斜排在前面,最前面四个小天鹅排成小横排停在最低的造型。而随后的几人停在中等高度,两行中间留出一条路,最后主角白天鹅上场与王子相遇(图4-6)。

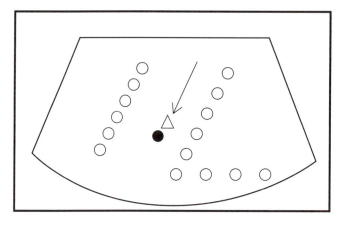

图4-6 队形构图

这是均衡画面的典范,符合剧情,符合抒情、浪漫情调,层次分明,耐看,烘托主角出场。由于观众在一面,而且视点比较低,所以一般应前低后高,以免遮挡。

(3)对比 对比的手法在艺术中也是被普遍运用的。在舞台画面中,高低、疏密、动静的对比应灵活运用,动作与画面的相对动和静也要运用恰当。比如世界著名踢踏舞剧《大河之舞》,因为观众主要是看群体演员脚下踢踏的舞步,所以画面要极其单一,要相对在一个画面停留较长时间才能有效果。为了突出踢踏的巧妙,整场演员几乎不用上身和手臂动作来扰乱视线,这都是非常高明的处理。

2.运动线

运动线就是舞者在舞台上的运动路线,概括起来不外乎"直线"和"曲线"两种。舞台上常见的直线很多,比如横线、斜线、竖线、折线(图4-7),什么时候采用,要看具体需要。

图4-7 运动线

比如音乐舞蹈史诗《东方红》中的《飞夺泸定桥》,为了表现红军顶住敌军火力,强行跨越铁索桥,整个舞台用铁链拉了一条大斜线,舞蹈从头到尾在斜线上运动。

在我们民族传统的舞蹈中,曲线运动也有很多(图4-8),如京剧《穆桂英挂帅》用

跑圆场来表现草莽英雄少年挂帅的得意。戏中，穆桂英全身披挂，包括头上的翎子、背上的靠旗、腰间的裙及带，跑起圆场来纹丝不动，只露出一张因得意而微笑的脸。圆场由慢到快三个圈，只有鞋尖上的穗子在裙前微微跳动，舞台效果极生动。所以，曲线用得好，舞台调度本身就具有魅力。

图4-8　队形曲线变化

尽管舞蹈动作是最主要的表现手段，但有时调度也可以成为重要的表现手段。比如，《荷花灯》、《小溪、江河、大海》、小白桦舞蹈团的《俄罗斯轮舞》都是以调度而不是动作为主要手段。

3.分组动作与调度相结合

这部分很好理解，就是分批次做动作。比如，同时一组做旋律，一组做节奏；一组动作一部分人先做，一部分或多部分依次做（卡侬）；一部分活跃而另一部分相对静止……在舞台上形成如合唱队的多声部和声、轮唱，变化就更丰富了。

舞台调度的练习要放在群舞单元，分组集体做。对于观众来说，往往换了动作是小变化，而换了调度则是大变化。因为观众离得远，调度更为醒目。

非舞台演出的舞蹈，比如广场舞蹈、体育场馆的庆典，画面、调度更为重要，因为要大效果或俯视效果。而影视舞蹈有它自身的规律，比如分镜头，不需从头到尾记住动作，有特写、俯视、仰视、推近、拉远、定格、慢动作、叠印……这方面有关的调度知识需要专门学习，我们不在这里展开描述。

任务三　音乐编舞练习

中国剧作家吴晓邦先生曾说过，"当表情真正和节奏结合的时候，就好像江水入大海和林鸟夜归巢那样，会使人感到舒畅和安慰，"这种舒畅和安慰在我个人看来，是肢体动

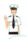

作与内心情感完美结合,产生出的一种绝妙韵味。

舞蹈离不开音乐,舞蹈音乐不仅给舞蹈以长度和速度,也促使舞蹈语汇准确、简练、集中,同时,舞蹈动作的语言性和情绪的发展、深入等,也是借助音乐的旋律、节奏来体现。在舞蹈与音乐的有机结合中,塑造了完整的舞蹈形象。因此,在舞蹈作品中,音乐和舞蹈共同担负着刻画人物形象,表达思想内容的任务,就像英国学者戴维斯所说的那样,"舞蹈——音乐和爱情之子。"

一、音乐与舞蹈的关系

关于音乐与舞蹈的关系,中国作曲家吴祖强先生讲过一段话:"音乐是时间的艺术,而舞蹈在某种意义上说也是时间的艺术(虽然它占有空间),因为音乐和舞蹈都要表达一个进程。音乐表达内容和情绪的过程依靠音乐的连续,而舞蹈则依靠动作的连续,二者属于动的艺术。至于不同点,舞蹈是'听'不见的,是属于视觉艺术范畴,因此有人说没有声音是舞蹈的'局限',而舞蹈则能使音乐获得某种可能的视觉形象,给音乐做出可见的解释。在舞蹈艺术中,音乐是舞蹈的声音,舞蹈则是音乐的形体,一个有形而无声,一个有声而无形,它们的结合是天然合理的,是反映了人的智慧的,是完美的艺术想象的产物之一。"这番话说明了音乐和舞蹈的关系是密切不可分割的。

二、编舞作品展示

在本任务中,我们以空乘专业2019级女生的舞蹈作品《青城山下白素贞》为例。根据期中的学习兴趣调研,确定了本学期的编舞类型——古风舞蹈。考虑到学生的基础参差不齐,教师选择了音乐旋律相对简单的热门歌曲《青城山下白素贞》(图4-9)。在教师的指导下,同学们经过一个学期的自主探索、小组合作(图4-10),该作品被推选为系部优秀节目,参加了学院组织的晚会表演(图4-11)。

图4-9 音乐简谱

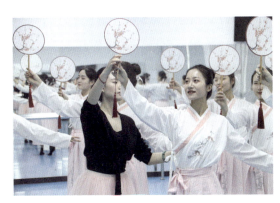

图4-10 教师指导、小组合作排练

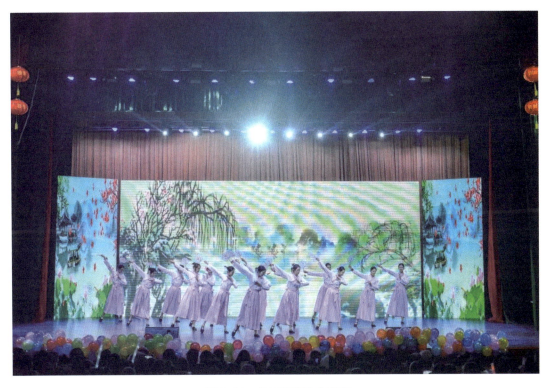

图4-11 参加学院晚会表演

在舞蹈编排过程中，主要经过三个阶段：一是设计舞蹈主题；二是编排核心动作；三是构思队形变化。

1.主题设计

音乐《青城山下白素贞》是一首风格欢快、旋律优美的音乐作品，歌词讲述的是我国四大民间故事之一《白蛇传》的女主人公白素贞的故事：白素贞出生于四川成都青城山，是一条修行千年的白蛇精，与青蛇精小青结拜为姐妹。她在青城山与峨眉山修炼得道，法术高强。她美貌绝世、明眸皓齿、倾国倾城"赛天仙"，集世间美丽优雅及高贵于

一身。虽是骇人生畏的蛇妖出身,但却天性善良、菩萨心肠,用岐黄医术悬壶济世、造福黎民,功德无量。经观音点化,与许仙邂逅于西湖断桥,而后一见钟情,结为夫妻。有一次端午节,白素贞喝下雄黄酒现出原形,变成一条大白蛇,吓得许仙魂不附体而死,白素贞为救夫婿,上天四处苦寻起死回生仙药,盗取灵芝仙草,后来经南极仙翁相助,成功救活许仙。

以《白蛇传》为题材的艺术品多姿多彩、异彩纷呈,如何通过一个三分钟的舞蹈作品表述《白蛇传》的丰富内涵?经过学生们的热烈讨论,在内容设计上,大家有选择性地删减了故事中《盗草》部分的内容,将重点放在表现白素贞"洞中修行""西湖嬉戏""断桥邂逅"这三部分内容上,并设计作品主题思想为传达对自由恋爱的赞美向往,歌颂纯洁的爱情,展示人性美。

2.核心动作

现代舞重形,古典舞重情。在动作风格上,我们采用了中国古典舞的动作语言,用充满中国古典元素的动作语汇表现白蛇的故事,塑造白素贞的形象,表达她的情感。

在核心动作"词"与"句"的设计上,以模仿蛇的形象与动作特点为主,在整个舞蹈中,运用肩部、颈部与腰部塑造女性"S"身体曲线(图4-12);用身体重心向后的支撑依靠、倾斜与扭曲动作(图4-13),刻画柔软、妩媚的蛇女形象;在连接辅助动作上,采用"旋转"和"碎步"等调度性动作描述人物的灵动性。

图4-12 身体"S"曲线

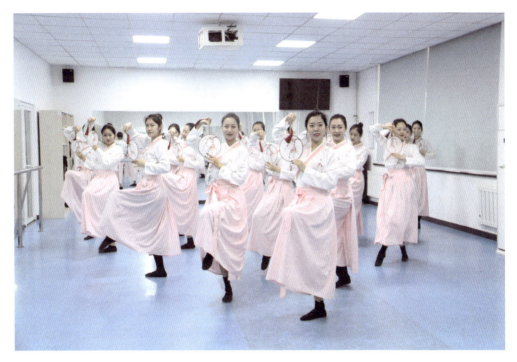

图4-13 重心后靠

为了塑造白蛇端庄稳重的人物形象,在动作之外,采用团扇作为舞蹈道具(图4-14),将部分动作设计为挡住脸颊的表现形式(图4-15),诠释人物的性格特点。

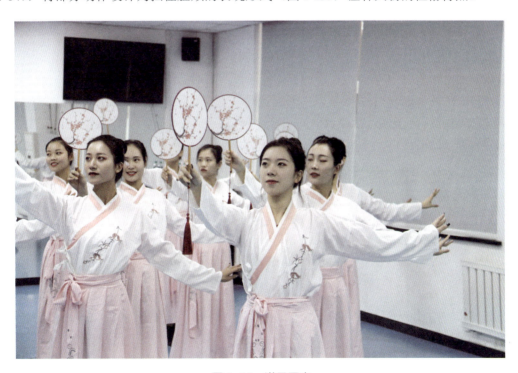

图4-14 道具团扇

图4-15 面部遮挡动作

3.队形变化

在前面内容中我们讲过群舞的舞台调度与基本队形变化的路线。在《青城山下白素贞》这次舞蹈编排中,依然采用了"一〇八"和均衡的队形变化形式,并根据主题设计,将舞蹈队形变化分为三个阶段,一是"洞中修行"阶段,以群体齐舞的方式表现;二是"西湖嬉戏"阶段,以青蛇白蛇双人舞的手法表现;三是"断桥邂逅"阶段,用群舞演员塑造长长的"断桥",主要角色在断桥相遇。具体的队形变化如下。

第一段"洞中修行":演员从左右两侧上场,主要角色在前面出场,其余在舞台后侧出场(图4-16),两部分人在舞台中间汇合,形成三角形(图4-17),根据动作需要,再变化为横排(图4-18)。

图4-16 上场队形

图 4-17 汇合后的队形

图 4-18 横排队形

第二段"西湖嬉戏":演员从两侧分开,向后变队形摆成"断桥"(图4-19),青蛇白蛇留在舞台中央,接"嬉戏"段落,运动路线为从舞台中央走到舞台左前方,边玩耍边回到舞台右侧,然后向舞台右后方走,准备走"断桥邂逅"(图4-20)。

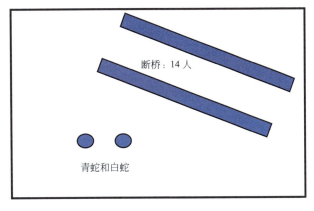

图 4-19 断桥队形

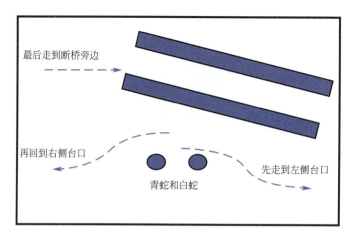

图4-20 嬉戏运动路线

第三段"断桥邂逅":青蛇白蛇从舞台右后方,面朝观众走斜线走到舞台中央;许仙从舞台左侧前方,背朝观众,迎向白素贞,在舞台中央汇合(图4-21);最后接结束造型(图4-22)。

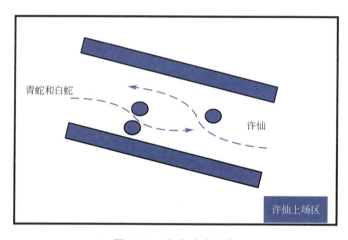

图4-21 舞台中央相会

图4-22 结束队形

以上就是群体舞蹈《青城山下白素贞》从主题设计、动作编排以及队形构思的全部内容。在传统剧目课堂上，都是老师占主体地位，不仅要教动作、带着合节奏，还要编排队形，因为是被动接受，学生学起来也比较慢；再者空乘专业的舞蹈课一般一周只安排一次至两次，训练时间短，学习内容多，学习效果往往不尽人意。

在我们采用自主探究、小组合作的创编舞蹈学习方式后，知识的学习过程由被动接受转为主动获取，极大地提升了学生的学习兴趣。一个学期的小组合作编舞训练，不仅增强了同学们的舞蹈创编技能，还提升了团队合作能力，学习效果显著提升。

此外，教师在舞蹈教室教学时，还要特别注意音乐节奏的问题。关注舞蹈时动作与音乐的配合，变化队形的节奏等细节，这都是影响整体节目效果的地方。

舞蹈离不开音乐，音乐是舞蹈的灵魂，只有动作与音乐完美结合，才能把人们带入美的境界，引起人们的情感共鸣。

 课后练

画出两个以上集体舞队形变化图。

参考文献

[1] 朱立元. 美学大辞典[M]. 上海：上海辞书出版社，2010.

[2] 布拉德·舍恩菲尔德. 塑造女性完美体形[M]. 3版. 王会儒，译. 郑州：河南科学技术出版社，2017.

[3] 陈伟生. 人体造型与解剖画范[M]. 北京：人民美术出版社，2014.

[4] 安德鲁·路米斯. 人体素描[M]. 张丽英，译. 上海：上海人民美术出版社，2018.

[5] 国家体育总局. 科学运动健康减肥[M]. 北京：人民体育出版社，2017.

[6] 程蜀琳. 运动与体育管理[M]. 上海：上海交通大学出版社，2019.

[7] 简·约翰逊. 体态矫正指南[M]. 赵鹏，李令岭，译. 北京：人民邮电出版社，2019.

[8] 雅基·格林·哈斯. 舞蹈解剖学[M]. 王会儒，译. 郑州：河南科学技术出版，2017.

[9] 李春华. 古典芭蕾教学法[M]. 北京：高等教育出版社，2004.

[10] 周萍，英奕华. 中国民族民间舞教学组合编排法[M]. 北京：高等教育出版社，2004.

[11] 刘晓真. 中国世界舞蹈文化[M]. 北京：时事出版社，2009.

[12] 隆荫培，徐尔充. 舞蹈艺术概论[M]. 上海：上海音乐出版社，2009.

[13] 于莉，韩秀玉，马丽群. 空乘职业形象塑造[M]. 北京：化学工业出版社，2019.

[14] 李承祥. 舞蹈编导基础教程[M]. 北京：中央民族大学出版社，2014.